自己做不凋花

PRESERVED
FLOWERS AND FOLIAGE

學會將鮮花變成不凋花，
創作浪漫花飾花禮、
香氛蠟、擺設品

CONTENTS

☆ 如法炮製（表示可以運用相同的製作液，以及脫色/染色時間相仿。）

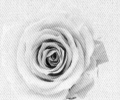

推薦序

「プリザーブドフラワーを自分で作る」、作る事が出来るなんて楽しい事なのだろうと思っています。
そこに、咲いているお花を摘み取って、自分の手でお花の美しさや、可愛らしさを留める事が出来る、
これはお花を楽しむ事の中でも最高の楽しみ方です。

私ども一般社団法人ユニバーサルデザイナーズ協会でこの楽しい「プリザーブドフラワーを自分で作る」事を一緒に楽しんで活動をして下さっている蔡先生がこの度、プリザーブドフラワーを作る方法と又作ったプリザーブドフラワーを素敵にアレンジメントした作品を掲載した本を出版される事になりました。
おめでとうございます。
蔡先生は協会の勉強会にも毎年、数回、参加され、新技術の習得にも熱心です。
そのような努力がこの本の至る所に活かされています。

本書を手にされる読者の方はきれいなプリザーブドフラワーを作る為の方法が解りやすく説明されている事、作ったプリザーブドフラワーを飾るセンスの良いアレンジメントを楽しまれる事と思います。

私ども一般社団法人ユニバーサルデザイナーズ協会では多くの方に手作りプリザーブドフラワーの楽しさを知って頂く為に会員の方たちと展示会、講習会を各地で開催しています。それらのイベントでは参加される方が自分自身の作品を他の人に見てもらい、他の人の作品から学び、新しい技術の勉強、情報交換をする楽しい時間を過ごしています。楽しい事は独りでするより、仲間と一緒に出来ると楽しさも数倍になります。そんな活動において、いつも中心で活躍されている蔡先生のこの著書が、手にして下さった読者の方の手作りプリザーブドフラワーを楽しんで頂くきっかけとなり、どこかの展示会でお会い出来る日を楽しみにしています。

一般社団法人ユニバーサルデザイナーズ協会　代表理事　長井 睦美

（中譯版）

「自己動手來做不凋花」，能夠自己做出來該會是多麼讓人開心的事。摘取盛開的花朵，透過自己的手來將花朵的美與可愛之處留下來，是享受花朵樂趣最棒的方法了。

直屬於我們一般社團法人 Universal Designers Academy 協會的蔡老師，十分熱衷於「自己動手來做不凋花」的樂趣，並持續從事推廣活動。她每年都會參加協會的研習會，對於學習新技術十分積極。這次蔡老師出版了一本不凋花的書，刊載了不凋花的製作方法，以及運用不凋花設計創造出色的作品，在這裡衷心地恭喜蔡老師。

這本書的內容說明淺顯易懂，相信讀者可以從這裡面看到該如何做出美麗的不凋花，以及享受以不凋花做裝飾的品味搭配。

我們一般社團法人 Universal Designers Academy 協會為了能讓更多的人了解自己動手做不凋花的樂趣，與會員一起在各地舉辦展示會與研習會。來參加活動的各位可以展出自己的作品、觀摩他人的作品、學習新技術以及交換心得訊息，來度過快樂的時光。比起一個人享受樂趣，和同伴一起創作時的快樂是更加倍的。蔡老師一直以核心人物活躍於各項活動，我期待她的著作可以成為讀者們開始享受不凋花樂趣的契機，並且未來在某處的展示會場中相遇。

一般社團法人Universal Designers Academy　代表理事　長井 睦美

自序

貝珈從小在日式大庭院的家庭長大，終日與花鳥動物為伴，沒事就喜歡觀察植物生態、拈花惹草。婚後更是帶著孩子一起玩香草。孩子大了，時間多了，在親朋好友的鼓勵與支持下，成立了〔點花亭花藝工作室〕，將自己多年來的花藝經驗與美感，與大家分享。

從事不凋花製作與教學已邁入第五年，當初會接觸不凋花製作，純粹是因為自己是花藝老師，每次課程結束總有剩餘的新鮮花材，為了珍惜這些零星花材，貝珈開始學習日本押花，將花材做成壓花保存。因緣際會下又接觸到手作不凋花，十分驚訝於花材竟然能透過不凋花製作液的泡製，自己在家就可以做出各種不凋花，而且質感也媲美市售的進口盒裝不凋花！於是貝珈便一頭栽入研究，五年下來累積了許多手作不凋花的製作經驗與技巧。

不凋花製作液在市面上有數家廠牌，台灣與中國大陸也有自己生產的不凋花製作液，但是無論在產品穩定度、色彩多樣性，相關配套產品與課程齊備，日本 UDS 協會目前都屬領導地位，在手作不凋花藥水市場的市佔率也最大。也因此，貝珈決定選擇 UDS 系統的不凋花製作，並親赴 UDS 協會研習，進而獲得 UDS 協會不凋花製作海外認定校資格。

UDS 協會在日本舉辦許多手作不凋花講習與課程，協會長井會長也出版過數本手作不凋花相關書籍。但不凋花製作液的操作與當地花材、環境溫溼度有著密切的關連，因此我們以日本研習為基礎，實驗以台灣的花材來製作。台灣氣候較潮濕，發現 UDS 建議的製作液浸泡時間數據並不完全適用於台灣本地，經過貝珈無數次的試驗、調整，才漸漸找出最符合台灣的藥劑操作方式，讓學員都能順利成功自己製作不凋花。

2017 年 10 月，接到城邦 · 麥浩斯 · 花草遊戲編輯部主編鄭錦屏小姐的來電，談及不凋花手作市場的現況，相談過後，決定合作發行中文版的不凋花製作書籍，於是貝珈開始著手這本書的寫作。從著手開始到出版，10 個月的時間，果真如外界所言：寫本書比生個孩子還辛苦！期間不斷地與錦屏溝通書本內容，準備各類

型花材的製作過程與拍照，花藝作品的發想、創作與攝影，文字稿撰寫完成、版面校對等，一連串的工作，也在"巧妙"的安排下，一一完成了！

謹在此書中與大家分享貝珈這幾年鑽研不凋花的心得，期許大家都能在自己家中做出不凋花，可能是你親手栽培的花、也可能是你收到的花束，甚至是旅途中採摘的美麗花兒，都可以藉由不凋花製作液的幫忙，讓你長久保存手中這份花卉的美好。

感謝花草遊戲編輯部與攝影師們的辛苦，謝謝沛婕及心怡提供作品豐富了這本書的內容。當然，更要感謝我的父母及先生，有你們的支持才能讓我無後顧之憂地完成這本書。

謹將此書獻給所有愛花惜花的人！

點花亭花藝工作室　蔡貝珈

關於本書使用的不凋花製作液

本書使用的是日本UDS協會的不凋花製作液，其主要成份為酒精，由於是屬於"家庭"使用，所以成份非常安全。不放心的讀者或皮膚對酒精敏感，可以帶著塑膠手套操作製作液，並使用鑷子夾取浸泡過製作液的花材，避免皮膚接觸到製作液。

處理使用過的製作液也非常簡單，只需加水稀釋，直接倒入排水孔中，不會對環境造成傷害。

本書中所刊載的製作液浸泡脫色時間、染色時間，都是以UDS協會的不凋花製作液，在台灣本地操作花材所獲得的經驗數值（若為它牌不凋花製作液，則請參照該品牌的使用建議）。

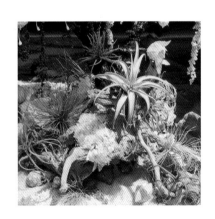

part *1*

不凋花
基礎知識

不凋花是怎麼做出來的？需要準備哪些工具？
在這裡，我們將告訴你哪些材料可以做成不凋花，
以及事先要備好的藥水與工具，準備進入不凋花的世界。

哪些材料可以做成不凋花？

過去您只能購買現成的不凋花來使用，現在
您也可以在家操作製作液，將喜歡或具有紀
念性的花材蔬果做成不凋花，永遠保存或親
手做成獨一無二的禮物送給朋友。

盆栽花草

蔬菜水果

山野花草

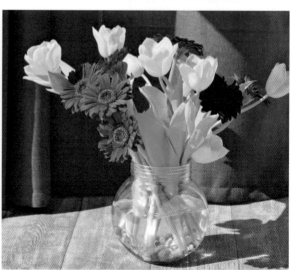

新鮮花材、葉材

製作不凋花需要準備哪些工具？

製作不凋花需要一組有機溶劑，本書使用的是日本原裝UDS協會的製作液。另外還需要準備輔助的操作工具。

脫色脫水液（A液）

主要成份是酒精，可重複使用，花材在脫色液中把水份與脫色液做置換，若是脫色液中水份含量已達飽合，花材放入後也不會變硬，就是該更換液體的時候。A液的另一種作用是清洗不凋花上多餘的著色劑。

著色液（B液）

使用於將脫水脫色後的花材，染上新的顏色。分為溶劑型與水性兩種，可重複使用，溶劑型定色效果較好，顏色深的著色劑多屬此類。水性著色劑顏色都比較淺，比較不耐紫外線，定色效果要花比較久的時間。

新B液

比B液濃度低，較清爽，比較不黏膩，能較快速風乾是優點，但是也較容易褪色。適合花瓣較細小的花材。

特新B液

是為了克服梅雨季節所研發的著色劑，快乾，但花材乾燥後會較硬，需小心處理。

綠葉染

不需經過脫色脫水及染色兩個步驟，植物直接在綠葉染中染色成為不凋花。綠葉染是純植物性，放在家中請小心不要讓寵物誤飲。

快易染

只需要單一製作液就可以做出不凋花的製作液，適合小型花，例如迷你玫瑰或繡球花。

有蓋子且能密封的容器

用於盛放製作液與花材。

※請注意：**壓克力材質不能使用！** 製作液如果倒入壓克力容器，會使壓克力材質產生龜裂。

剪刀

用於花卉的事前處理。

鑷子

便於將花材從製作液中取出。

手套

用來保護雙手不要直接接觸製作液。

盤子

風乾花材時，墊在花的底下，以免污染桌面。

防貓網

可放置要風乾的花材。

劍山

為了固定較輕的花材，讓花材完全浸入製作液中或風乾時使用。

廚房濾網

可固定易散開的花材，也可以保護花材。

紙巾或報紙

用來墊在要風乾的花材下。

挑選花材

要用來製作不凋花的花材必須鮮新、外表沒有損傷、花莖有光澤、
切口沒有變色及腐敗,儘量不要選擇太盛開的花材。

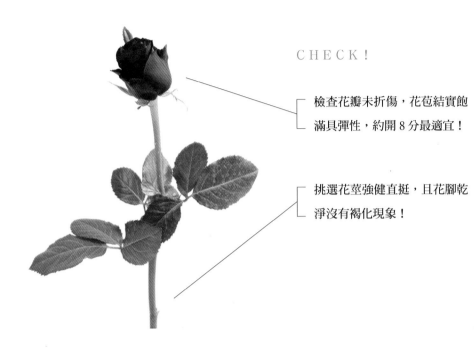

CHECK!

⌐ 檢查花瓣未折傷,花苞結實飽
⌐ 滿具彈性,約開 8 分最適宜!

⌐ 挑選花莖強健直挺,且花腳乾
⌐ 淨沒有褐化現象!

處理花材

花材買回來後,去除
汙損的花瓣、葉片,
將花腳斜剪約 2 ~ 3
公分,以提高吸水性。
將花材插入乾淨的水
瓶中,讓它充分吸飽
水分後,之後再依所
需長度將材料整理、
剪下,並擦拭乾淨。

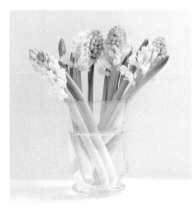

花材瓶插吸水。

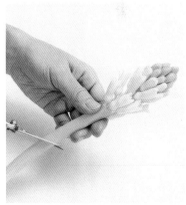

製作前再修剪花莖至適當長度。

part 2

將新鮮花材
製做成不凋花

了解所有製作液特性及所需工具器材後，準備
好所有必備材料，接下來便可著手來做自己的
不凋花了。本篇最後還有 3 種不凋花的變化延
伸，必定讓您更著迷於製作不凋花的樂趣。

藥劑操作示範

花材備妥之後，我們就來實際操作一回不凋花的製作流程。後面每種花材都可比照這 4 個步驟，有個別的製作技巧，則會在各花材中提醒「製作要領」。

第一步 . 脫水脫色

製作不凋花的第一個步驟，就是將花材浸泡到 A 液脫色脫水，變成白色的花，而需要浸泡多少時間，會隨花材的大小和含水量而有不同。

Step 1
在容器中注入可以完整浸泡花材的A液，將花材放入容器中。

Step 2
使用鑷子輕輕夾著花莖，在A液中輕輕搖動花材，將花瓣中的空氣搖出。

Step 3
立即蓋上容器蓋子，讓花色慢慢脫落。

TIPS

花材如果太輕會飄浮，可運用劍山將花材固定後，再放入A液中浸泡。

若要固定花型，可將花材用廚房濾水網將花材包住再浸泡。

如果A液無法完全覆蓋花材，請用廚房紙巾將花材完全覆蓋後，立即蓋上蓋子。

第二步・染色操作

花材透過 A 液的作用之後，接著就要利用 B 液來染色。

Step 1

將已經變成白色的花材從A液中取出，輕輕甩除多餘A液。

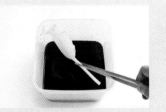

Step 2

立刻將花材放入B液中染色，輕輕在B液中搖晃花朵，將空氣搖出。

Step 3

花朵會慢慢沉入B液中，請蓋上蓋子，花朵會漸漸染色。

特殊製作液：綠葉染、快易染

- 製作不凋花主要是透過 A 液對花材進行脫色脫水，以及 B 液重新染色。另外有部分花材則適用「綠葉染」或「快易染」一劑完成。

- 草本類可以從莖部直接將液體吸收到整株的植物，便可直接用「綠葉染」，例如：滿天星；「快易染」雖是一道浸泡手續，但是快易染在作用上仍會先將植物脫色脫水再吃進顏色，例如繡球花和迷你玫瑰適用「快易染」來製作。

- P.22 開始介紹的每種花材，會標註應使用哪一種製作液，以及需要浸泡的時間，請依循說明來操作。

第三步・清洗花材

花材染色完成要做清洗，將花材上多餘的製作液清除。深色花材可使用第一步中使用過的 A 液來清洗，淺色花材請使用全新的 A 液來清洗，以免 A 液中的色素污染花材，會越洗越髒。

Step 1

取出B液中的花材。

Step 2

浸泡到A液中輕搖，大約10秒洗淨取出。

第四步 . 將花材乾燥

清洗好的花材還是呈濕潤狀態，可選擇自然乾燥，或運用輔助工具，讓花材變乾。而原本在製作過程中花形不夠完整的花材，也請在風乾過程中，依不同花材，進行花材整形工作。

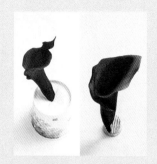

方法 1

將紙盒/紙杯上切出十字，花材固定在十字切口上，自然乾燥。或插在劍山上亦可。

方法 2

將防貓網倒過來放置（針刺面朝下），再把花材放在防貓網上晾乾。

方法 3

使用吹風機吹，請距離15公分以上用溫風吹乾。

方法 4

放入烘碗機中烘乾。第一次請設定60分鐘，若花朵還未完全乾燥，再依狀況烘數十分鐘或再烘數次。

TIPS

風乾後若還有殘留染色劑，可用棉花棒沾A液清除花朵上多餘的染色劑。

若是花朵風乾後仍黏膩，是因為花材的外側還附著較濃染色劑，可針對黏膩程度，再次浸泡A液中1～5分鐘後洗淨，再次風乾即可。

不凋花的保存方式

做好不凋花，尚未用來設計作品之前，請依照不同花材、顏色，分類儲放在鋪有紙絲的容器中，加上蓋子並存放在乾燥陰涼處，需要使用時再拿出。

掃描觀看不凋花製作方式影片。

PRESERVED
FLOWERS AND FOLIAGE

花材
不凋花製作

以下選擇了 18 種花材來製作不凋花，特別是不凋花作品設計中，最容易搭配使用的花材，或者是一些進口花材、供應量少的花材，製作成不凋花，可以大幅延長觀賞期。

※ 各花材 Before 為鮮花，After 為製作成各色不凋花。

※ **如法炮製** 表示可以運用相同的製作液，以及脫色 / 染色時間相仿。

玫瑰 *Rosa hybrid*

玫瑰是美麗與愛情的象徵,品種花色很多,建議選擇白綠色玫瑰來製作,染色效果較為純淨。

花材選購重點:注意花瓣是否完整無損傷,花苞飽滿具彈性,花萼完整無缺。

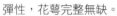

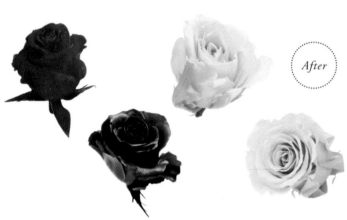

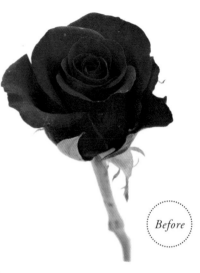

After

Before

使用製作液	A / B 液
脫 色 時 間	約 6-24 小時
染 色 時 間	約 12-24 小時
乾 燥 時 間	自然乾燥約 12-36 小時(相對濕度 70%-80%)

製作要領

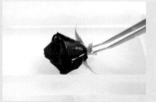

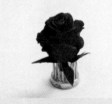

Point 1

剪下玫瑰,莖部僅需保留2公分。

Point 2

放入製作液中時,用鑷子夾住莖部,輕輕搖晃數下,讓花瓣中的空氣搖出,脫水脫色才會完全。

Point 3

在B液染好顏色之後,可利用插花的劍山來晾乾花材。

花材 2 雞冠花 *Celosia cristata*

雞冠花象徵吉祥招福，花色以黃色、紅色、橘色、桃紅色最為常見。製做成不凋花，可以染製成雞冠花所沒有的藍色等色系，加上絨毛的質感也十分特別，可成為視覺焦點。

花材選購重點： 挑選花型勻稱、皺褶飽滿立體，並特別留意有無潮濕發霉的現象。

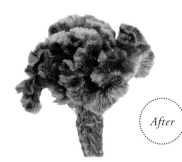

After

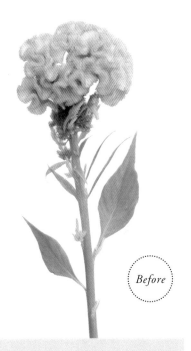

Before

使用製作液	A / B 液
脫 色 時 間	約 24 小時
染 色 時 間	約 24 小時
乾 燥 時 間	自然乾燥約 24-36 小時（相對濕度 70%-80%）

製作要領

Point 1

留下約1-2公分花莖，將雞冠花剪下。

Point 2

雞冠花花朵太大時，可將一朵雞冠花分成好幾塊，再浸泡於製作液中。

Point 3

雞冠花不好脫色，即使脫色後，也會殘留部分花色。

非洲菊 *Gerbera hybrid*

非洲菊是很常見的花材,一年四季都有生產供貨,有單瓣、重瓣及半重瓣 3 種。由於外觀渾圓明亮又討喜,也稱為太陽花。

花材選購重點:由於菊科花瓣與花萼間的接點很小,為了防止在 A 液中脫水時花瓣四散,請選擇未盛開的非洲菊來製作,可提高成功率。

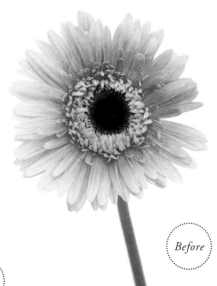

Before

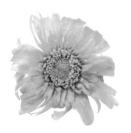

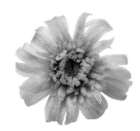

After

使用製作液	A / B 液
脫色時間	約 12-24 小時
染色時間	約 12-24 小時
乾燥時間	自然乾燥約 12-36 小時(相對濕度 70%-80%)

製作要領

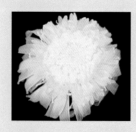

脫色後的花瓣十分脆弱。

Point

將莖部剪短,只需留下約2公分,小心輕放至A液中脫色脫水。脫色完成後從A液取出、移入B液的過程必須非常小心,因為此時花瓣非常容易脫落!

如法炮製

大菊、大理花、百日草

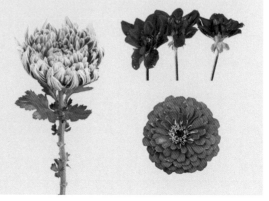

花材 4 向日葵 *Helianthus annuus*

向日葵的花苞正面會迎向陽光轉動，是古印加帝國太陽的象徵，也是秘魯的國花。

花材選購重點：畢業旺季時供貨量最大，品種多、品質佳，可利用盛產時期多選購製作，以備平時使用。

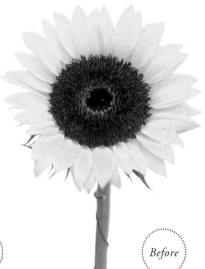

After

Before

使用製作液	A／B 液
脫 色 時 間	約 12-24 小時
染 色 時 間	約 12-24 小時
乾 燥 時 間	自然乾燥約 12-36 小時（相對濕度 70%-80%）

製作要領

Point 1

將向日葵莖部剪短，只需留下約2公分，再放入A液中浸泡。

Point 2

製作完成花瓣乾燥後會有些捲曲，請運用手指的溫度，適度將花瓣整形變平。

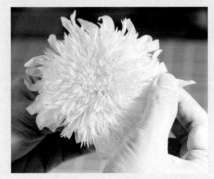

用手指的溫度
將花瓣整平。

洋桔梗 *Eustoma russellianum*

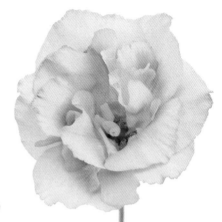

曼妙的酒杯狀花型，受到很多人喜愛，花瓣上也區
分有單瓣和重瓣，除了花型、花色美麗，更因為它
代表了永恆不變的愛！

花材選購重點：單枝達 3 朵以上，
花苞數多且碩大，花色鮮明、花
瓣完整無缺的品質較佳。

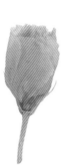
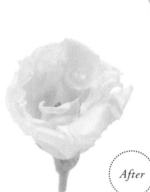

After

Before

使用製作液	A／B 液
脫 色 時 間	約 6-24 小時
染 色 時 間	約 6-24 小時
乾 燥 時 間	自然乾燥約 8-24 小時（相對濕度 70%-80%）

製作要領

Point 1

浸泡製作液前，請用鑷
子將雄蕊花藥夾除，避
免花粉污染製作液。

Point 2

將洋桔梗留下約 2 公分
的莖，直接放入 A 液中
脫色脫水。

如法炮製

百合

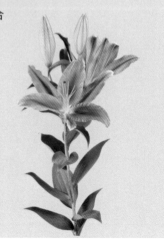

海芋 *Zantedeschia hybrid*

品種有分白花海芋和彩色海芋，花型特殊、直挺大
方。每年 3-5 月是陽明山海芋季，品質佳、價格實
惠，趁著盛產季節到花市或產地採買製作。

花材選購重點：注意花型是否完整，沒有斑點或變色，
且尖端不要有損傷枯黃或缺陷。

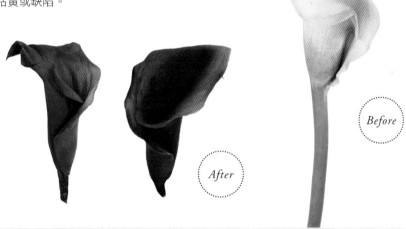

Before

After

使用製作液	A／B 液
脫色時間	約 5-24 小時（依花朵顏色與花瓣厚度而不同）
染色時間	約 6-10 小時
乾燥時間	自然乾燥約 6-12 小時（相對濕度 70%-80%）

製作要領

Point 1
修剪海芋的莖約留下10
公分，再放入A液中脫
色脫水。

Point 2
風乾前用棉花或衛生紙塞入
花中，可維持花的形狀，防
止花朵變形，壓扁。

如法炮製

野薑花、紅薑花

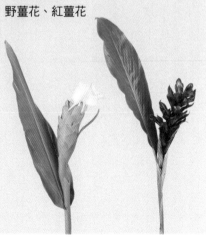

康乃馨 *Dianthus caryophyllus*

康乃馨別稱香石竹、剪絨花，是每逢母親節最熱門
的應景花材，可以趁著盛產旺季，品種選擇性最多
之時採買製成不凋花，以備平日使用。

花材選購重點：單一花梗的品種，花苞較大；多花梗的品
種，分枝多但花較小、色系選擇多，可依需求選購。

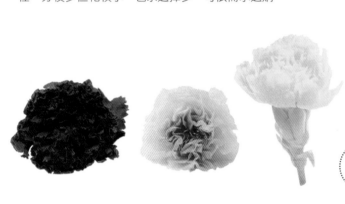

After

Before

使用製作液	A / B 液
脫 色 時 間	約 6-12 小時
染 色 時 間	約 6-12 小時
乾 燥 時 間	自然乾燥約 6-12 小時（相對濕度 70%-80%）

製作要領

Point

為避免在製作過程中因
花瓣過開碰撞破碎，在
泡入A液前先用廚房濾網
包好後再放入，待染色
完成要乾燥時，再將濾
網移除。

將康乃馨用廚房濾網包好。

放入 A 液中浸泡。

花材 8 石斛蘭 *Dendrobium hybrid*

石斛蘭的花型與蝴蝶蘭相似，花色有白、綠、粉紅、紫紅等，線條型的花序可拆解分段或單朵剪下來製作成不凋花。

花材選購重點：石斛蘭有分成春石斛與秋石斛，切花多從泰國進口，可在 3-8 月供貨量較大的期間，選購製成不凋花。

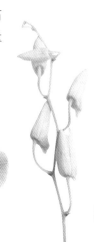

Before

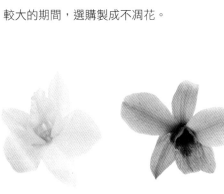

After

使用製作液	A / B 液
脫 色 時 間	約 6-12 小時
染 色 時 間	約 6-12 小時
乾 燥 時 間	自然乾燥約 8-24 小時（相對濕度 70%-80%）

製作要領

Point

花莖前端的花朵比較新鮮，可以一朵朵剪下泡入A液中；或是取一段前端包含多朵花來製作也可以。

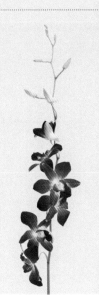

如法炮製

東亞蘭

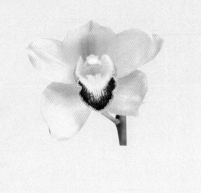

花材 9 文心蘭 *Oncidium hybrid*

花姿曼妙的文心蘭，盛開時形狀宛若一群跳舞女郎，利用染製成不凋花的方式，可創造出文心蘭所沒有的色系。

花材選購重點：選擇花梗挺直、分叉數多，花苞開數約達 1/2 以上。須留意花藥蓋是否完整，若大量脫落則可能已經久放，較不新鮮。

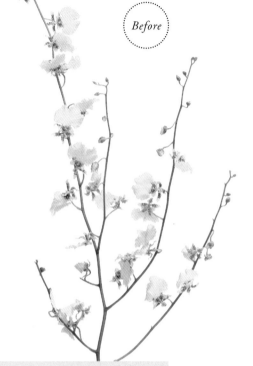

Before

After

使用製作液	A / B 液
脫色時間	約 6-12 小時
染色時間	約 6-12 小時
乾燥時間	自然乾燥約 8-24 小時（相對濕度 70%-80%）

製作要領

Point

文心蘭線條型的花序很長，可以剪取一段段適當的長度來製作，且以花莖前端的花朵比較新鮮，適合拿來製作。

花序長、分枝多，拆解成一段一段，比較方便製作。

芍藥 *Paeonia lactiflora*

芍藥是中國六大名花之一,花形與牡丹類似,但
比牡丹略為含蓄,有「花中宰相」的雅號。

花材選購重點:通常在花朵綻放之前切下作為切花,
選擇著色鮮明、花瓣無損傷的花材,注意花萼部份有
無受傷。

After

Before

使用製作液	A / B 液
脫 色 時 間	約 4-6 小時
染 色 時 間	約 4-6 小時
乾 燥 時 間	自然乾燥約 3-7 天(相對濕度 70%-80%)

製作要領

如法炮製

葉牡丹

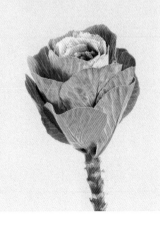

Point 1

芍藥花瓣多且軟,製作前請用廚
房濾網將芍藥套好,避免芍藥因
花朵太大或花瓣太開,浸泡A液
後太脆而損壞,染色完成清洗時
更要格外輕柔與確實。

Point 2

芍藥不能在製作液中浸泡太
久,一般4-6小時就要從A液
中取出,浸泡時間太久花瓣
會起水泡。

鬱金香 *Tulip hybrid*

鬱金香切花仰賴進口，雖然四季都可以買到，以盛產的冬天～春天，品質與價格最佳，可利用此時期購買製作。若自行栽種鬱金香球根，亦可在開花時剪下來製作成不凋花。

花材選購重點：建議使用含苞的鬱金香來製作，若使用完全綻放的花，做好之後花瓣很容易脫落。

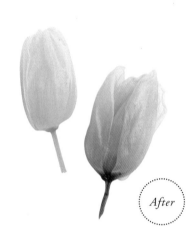

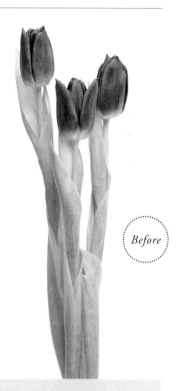

Before

After

使用製作液	A / B 液
脫 色 時 間	約 2-3 天
染 色 時 間	約 2-3 天
乾 燥 時 間	自然乾燥約 5-7 天（相對濕度 70%-80%）

製作要領

Point 1

若是葉片也要使用，容器不夠大，可將葉子剪下來與花一起浸泡。

Point 2

將花材用廚房濾網包住再浸泡，可固定花型避免散開。

Point 3

若是浸泡後產生氣泡，可使用牙籤等尖銳物戳刺。

花材 12 風信子 *Hyacinthus orientalis*

冬季到春初可以購買得到品質良好的進口切花，
建議購買含苞的花來製作。若自行栽種風信子球
根，亦可在開花時剪下來製作成不凋花。

花材選購重點請選擇只有
少數花苞開花的風信子來
製作，過度綻放的花朵，
製作後容易脫落。

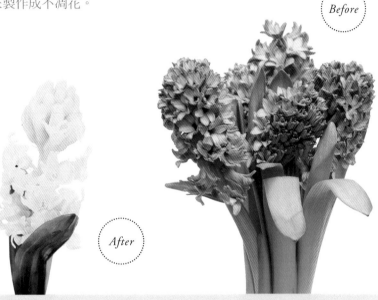

Before

After

使用製作液	A / B 液
脫 色 時 間	約 2-3 天
染 色 時 間	約 2-3 天
乾 燥 時 間	自然乾燥約 5-7 天（相對濕度 70%-80%）

製作要領

Point

將風信子的花莖跟葉
子拆開來再放入製作
液中，讓花和葉都可
充分接觸到製作液。
製作完成之後，可將
葉片再黏著回去。

如法炮製

葡萄風信子、鈴蘭

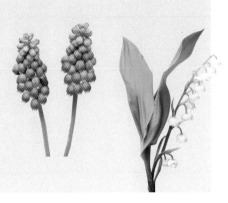

花材 13 綠石竹 *Dianthus 'Green Ball'*

一年四季都有的綠石竹，是花藝設計師喜愛
使用的花材之一，毛茸茸的外表，非常討人
喜歡。綠石竹也是一款在製作不凋花時非常
容易上手的花材，成功率 100%。

花材選購重點：挑選外形渾圓、絨毛乾淨鮮綠、沒
有枯黃發黑現象的品質為佳。

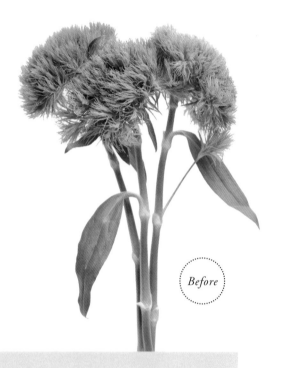

After

Before

使用製作液	A / B 液
脫 色 時 間	約 6-12 小時
染 色 時 間	約 6-24 小時
乾 燥 時 間	自然乾燥約 8-24 小時（相對濕度 70%-80%）

製作要領

Point

莖不需留太多，大約 2 公
分，直接將綠石竹剪下，
放入 A 液中脫色脫水，再依
需求染成喜歡的顏色。

如法炮製

薊花、千日紅

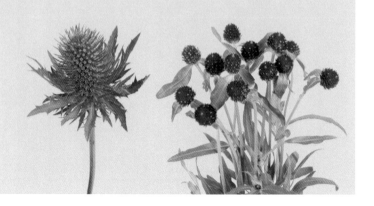

花材 14 松蟲草 *Scabiosa spp.*

松蟲草看似柔弱，但卻是很容易第一次就做得非常成功漂亮，新手可在春天盛產時多多採買製作。

花材選購重點：選購多朵剛開始綻放、花色鮮明、花朵完整無損傷者為佳。

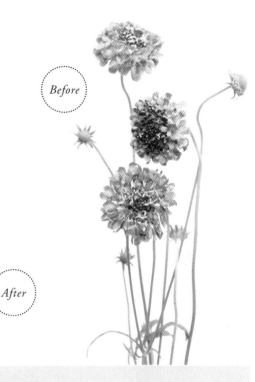

Before

After

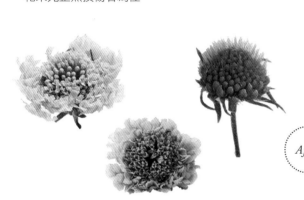

使用製作液	A／B 液
脫 色 時 間	約 4-6 小時
染 色 時 間	約 6-12 小時
乾 燥 時 間	自然乾燥約 6-12 小時（相對濕度 70%-80%）

製作要領

Point

將松蟲草的花莖留下約2公分處剪下，直接放入A液中依序製作。

如法炮製

大飛燕草、聖誕玫瑰

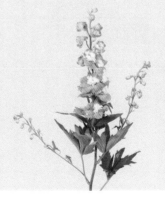

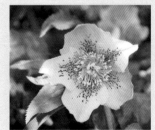

藍星花 *Tweedia caerulea*

別稱瑠璃唐綿，有著淡藍色的 5 瓣星形花朵，
顏色特殊，是屬於季節性的進口花材，製作
成不凋的藍星花，就可以四季運用了。

花材選購重點：選購剛開始綻放、花色乾淨均勻、
花朵完整無損傷者為佳。

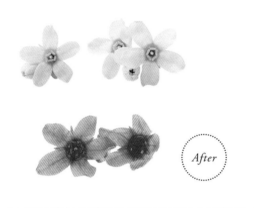

After

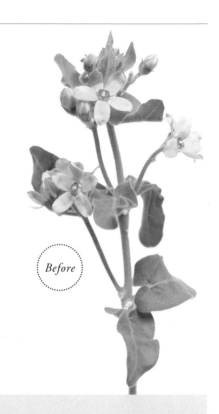

Before

使用製作液	A / B 液
脫 色 時 間	約 4-6 小時
染 色 時 間	約 6-12 小時
乾 燥 時 間	自然乾燥約 6-12 小時（相對濕度 70%-80%）

製作要領

Point

將花莖留下約2公分處剪
下，一朵一朵放入A液中依
序製作。

如法炮製

白芨

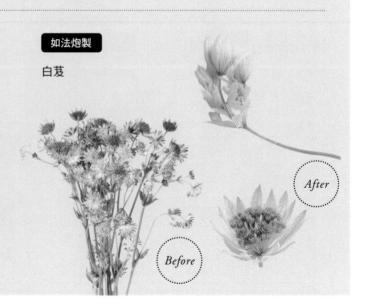

After

Before

繡球花 *Hydrangea hydrid*

繡球不凋花的運用十分廣泛，經常出現在小盆花、
花禮、花圈等作品設計中。通常會拆成小束來使
用，填補作品主花旁邊的空間、增加蓬鬆浪漫感，
是一款必備的不凋花材。

花材選購重點： 請選擇花瓣質感硬挺，水分少、
可作成乾燥花的繡球花種類，通常為進口切花。

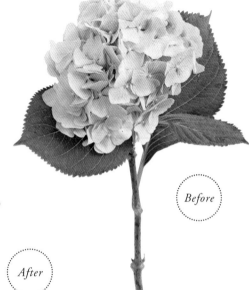

Before

After

使用製作液	快易染
著色時間	約 12-36 小時
乾燥時間	約 6-24 小時

製作要領

Point 1
繡球花體積較大，浸泡前
建議先剪成一小球一小
球，增加吸水面積，以免
中央浸泡不完全。

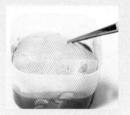

Point 2
繡球花適合浸泡「快易染」
一劑完成。因花型較為蓬
鬆，製作液上面可覆蓋紙
巾，幫助平均染色，並節省
製作液用量。

Point 3
根據花材本身顏色，脫色脫
水後仍會殘留花朵原色，建
議使用透明或淺色系染色，
可產生雙色效果。

迷你玫瑰 *Rosa hybrid*

迷你玫瑰是花苞較小而花苞數多的品種,每枝花莖上有多達十餘朵小花,花色有紅、粉、黃、橙、及雙色等。

花材選購重點:請選擇花朵完整,沒有水傷或斑點的迷你玫瑰,儘量不要選擇盛開的花朵。

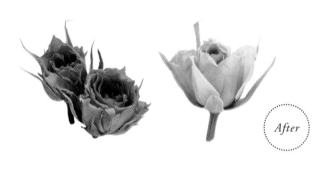

After

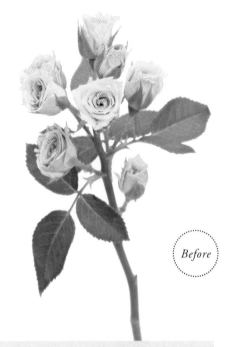

Before

使用製作液	快易染
著 色 時 間	約 12-24 小時
乾 燥 時 間	約 12-36 小時

製作要領

Point 1

迷你玫瑰適合浸泡「快易染」一劑完成。因花型迷你,製作液作用較快,要留意浸泡時間不宜過久。

Step 1

將花朵剪下,莖大約保留1公分。

Step 2

將花朵放入快易染中浸泡。著色之後放置於防貓網上風乾。

Point 2

勿在快易染浸泡太久,以免快易染中脫出的花色又再次吸入花中,顏色會變得很髒。

因浸泡過久,顏色反黑。

花材 18 滿天星 *Gypsophila elegans*

滿天星的花朵又小又多，容易與各種花材搭配。利用製成不凋花的方式，讓滿天星有更多花色變化。

花材選購重點：由於滿天星不凋花完成後會略為縮小，所以儘量選擇花朵大的花材來使用。

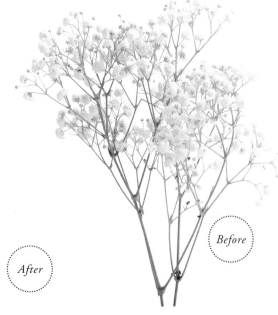

Before

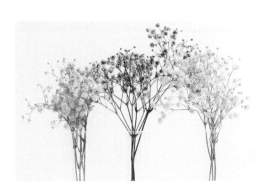

After

使用製作液	綠葉染
著色時間	約 24 小時
乾燥時間	約 24 小時

製作要領

Point 1

製作滿天星不凋花，不需經過脫色脫水，直接將滿天星剪成15-20cm等長的小段，插入放有綠葉染的容器中，透過植物本身會吸水的特性，染上新的花色。

Point 2

務必讓滿天星在綠葉染中吸飽24小時，再將滿天星倒掛24小時，這樣完成的滿天星色澤飽和度夠，且花朵不易縮小變形。

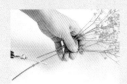

Step 1

修剪成15-20cm等長的小段。

Step 2

將綠葉染倒入容器。（有多種顏色可選）

Step 3

將滿天星直接插入綠葉染中。

葉材
不凋花製作

花藝作品經常需要綠葉的襯托，讓作品的整體外型更加美觀。運用花材取下來的葉片，或者花市中販售的葉材，甚至是觀葉植物，都可以拿來做成不凋葉，再融入到作品設計中。

※ 各葉材 Before 為新鮮狀態，After 為製作成不凋葉。

※ 如法炮製 表示可以運用相同的製作液，以及脫色／染色時間相仿。

葉材 1 玫瑰葉 *Rosa hybrid*

取下玫瑰花之後的花莖、葉片,可以使用綠葉染來製做成不凋,完成之後再和玫瑰花重新組合成一枝花來運用。或者利用玫瑰葉來填補作品空間。

花材選購重點:玫瑰葉容易有病蟲害的痕跡,挑選鮮綠、外形完整、沒有斑點摺痕的漂亮葉子來製作。

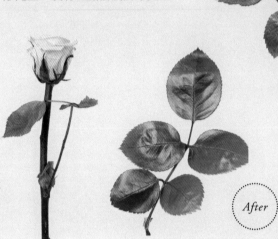

Before

玫瑰葉製成不凋,再與玫瑰花重組成一枝。

After

使用製作液	綠葉染
著色時間	3 天 -2 週

製作要領

Point

運用綠葉染製作不凋玫瑰葉,一劑完成。將玫瑰莖斜剪後再剪十字,以增加莖的吸水面積。若勤快每日剪莖,玫瑰葉的吸附能力更好,便能較快完成。

將玫瑰莖斜剪後再剪十字。

剪好後的玫瑰莖直接插入綠葉染中。

圓葉尤加利 *Eucalyptus cinerea*

淡淡灰綠色的葉片圓潤可愛，葉表覆有白粉，許多人會讓它自然乾燥做為乾燥花素材，我們也可以將它製作成不凋花，變化出不同的顏色。

花材選購重點：挑選枝條硬挺，沒有彎折受損，葉形完整、沒有斑點摺痕的葉子來製作。

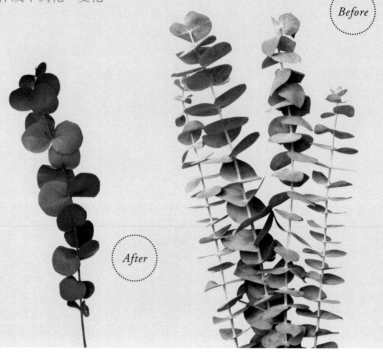

Before

After

| 使用製作液 | 綠葉染 |
| 著色時間 | 3 天 -2 週 |

製作要領

Point

比照前述玫瑰葉的做法，將枝條插入綠葉染中吸附藥劑，一劑便可完成。若勤快每日剪莖，吸附能力更好，便能較快完成。

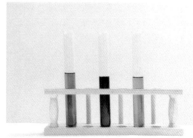

綠葉染

葉材 3 常春藤 *Rosa hybrid*

常春藤掌狀的葉片形似迷你楓葉，若為斑葉品種則葉面鑲嵌白斑，細長的枝條散發閒適的氣息，形態十分優美。

花材選購重點：挑選葉片外形完整，沒有斑點、摺痕、枯黃等病蟲害現象的葉子來製作。

Before

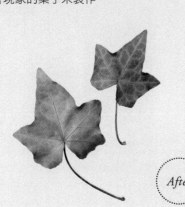

After

| 使用製作液 | 綠葉染 |
| 著色時間 | 3天-2週 |

製作要領

Point

比照前述玫瑰葉的做法，不需脫水脫色，直接使用綠葉染製作，一劑便可完成。若勤快每日修剪一小段枝條，可讓吸水能力更好，便能較快完成。

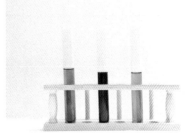

綠葉染

鐵線蕨 *Adiantum capillus-veneris*

鐵線蕨的葉片薄嫩且呈羽片扇形，十分小巧可愛。用於花藝設計，可增添作品的浪漫飄逸感。

花材選購重點：從盆栽中選擇葉片外形完整，沒有蟲咬、捲曲失水的枝條來製作。

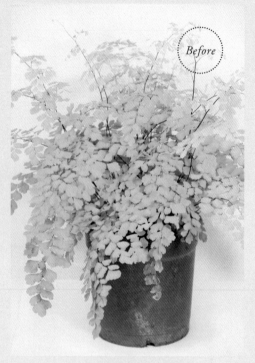

Before

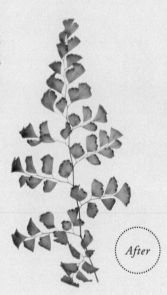

After

使用製作液	綠葉染
著色時間	1-2 週
乾燥時間	12-24 小時

製作要領

Point 1

為不使鐵線蕨葉子彎曲，請準備較大的容器，倒入綠葉染，將鐵線蕨一片片剪下，直接平放進來染色。

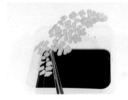

容器的尺寸要能讓鐵線蕨平放不彎曲。　浸泡在綠葉染中的鐵線蕨。

Point 2

也可改用大型夾鏈袋，裝入綠葉染來為鐵線蕨染色。由於鐵線蕨很脆弱，在染色過程中，請將夾鏈袋確實放平，不要移動。

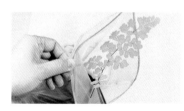

小心裝入夾鏈袋後平放。

革葉蕨 *Rumohra adiantiformis*

革葉蕨是蕨類植物，市場上會切葉作為葉材使用，常稱為「高山羊齒」。長度約有15～25公分，可襯托花材或增添蓬鬆感。

花材選購重點：挑選葉片外形完整，沒有彎折或捲曲失水的枝條來製作。

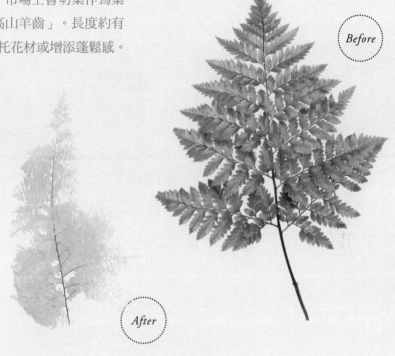

Before

After

使用製作液	綠葉染
著色時間	1-2 週
乾燥時間	12-24 小時

製作要領

Point

為了不使葉片彎曲，請準備較大的容器，倒入綠葉染，直接將革葉蕨平放進來染色。

綠葉染

如法炮製

武竹、魚尾蕨

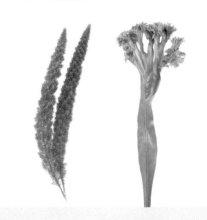

葉材 6 火鶴葉 *Anthurium*

葉片是討喜的綠色心型，給人清新乾淨的印象。較大的葉片可用於中大型花藝設計，如盆花創作，可作為花材的襯底或區隔。

花材選購重點：挑選葉片有光澤、外形完整，沒有斑點、摺痕、破損的葉子來製作。

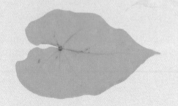

After

Before

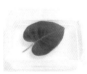

使用製作液	A / B 液
脫色時間	約 4-10 天
著色時間	約 3-5 天
乾燥時間	自然乾燥約 3-5 天

製作要領

Point

將莖部留下約5公分處剪下，直接將葉片浸泡到A液中，再依需要選擇B液的顏色來做染色即可。

如法炮製

黃金側柏、羊毛松、楓葉

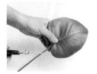

剪去過長的莖。

浸入A液中。

在A液中脫水脫色完成之後可再染色。

*PRESERVED
FLOWERS AND FOLIAGE*

枝果材
不凋花製作

在花市中會看到許多果實類的花材，這些可愛的枝果材，常常被用來點綴在花藝設計作品中，象徵豐收或節慶。不妨也試著將它們做成不凋，以隨時備用，方便跟花藝作品做搭配。

※ 各枝果材 Before 為新鮮狀態，After 為製作成不凋的枝果。

※ 如法炮製 表示可以運用相同的製作液，以及脫色 / 染色時間相仿。

垂榕果（日本女貞）

垂榕果的枝條可拉提作品線條感，果實則可
營造垂墜效果，或作為豐收的意象表現。

花材選購重點：挑選枝條乾淨沒有折損，果實外形
完整、數量多的品質較佳。亦可從葉片是否濃綠鮮
嫩來判斷品質。

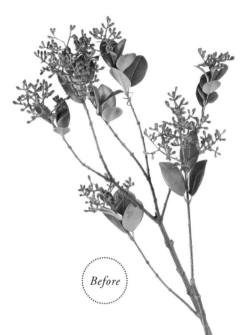

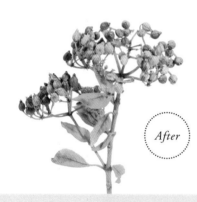

After

Before

使 用 製 作 液	A / B 液
脫 色 時 間	約 4-6 小時
染 色 時 間	約 3-5 天
乾 燥 時 間	自然乾燥約 3-7 天（相對濕度 70%-80%）

製作要領

Point
將垂榕果連枝帶葉，直接
放入A液中浸泡脫色脫水，
再放入B液中染色。

如法炮製

山柿子（黃心柿）

枝果 2 觀果鳳梨 *Guzmania*

具有觀賞趣味與吉祥涵義的觀果鳳梨，每逢
過年都是最應景的花材。把它做成不凋花，
可以染出有如食用鳳梨的果實與葉色。

花材選購重點：挑選外形完整勻稱，沒有損傷、病
蟲害現象，且果實與葉片飽滿堅硬較為新鮮。

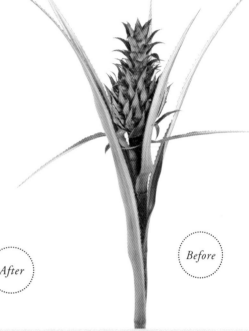

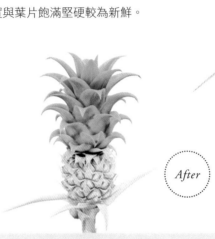

After

Before

使用製作液	A / B 液，快易染
脫 色 時 間	約 4-5 天
染 色 時 間	約 4-5 天
乾 燥 時 間	自然乾燥約 5-7 天（相對濕度 70%-80%）

製作要領

Point

將觀果鳳梨做成不凋，需要
二次染色。當整株染好橘色
後，取出在A液中洗淨，然
後把它放在防貓網晾到半
乾時，準備廣口瓶，瓶中倒
入綠色快易染，將鳳梨頭朝
下放入綠色快易染中來回數
次，感覺葉子著上綠色就可
以了。

整株染橘，再針對葉子染綠。

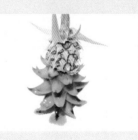

將鳳梨頭朝下放置，
等葉子自然乾燥。

小米 *Setaria italica*

小米的莖稈直立，成熟時下垂，小米常用於營造作品的垂墜感，或是拿來製作動物皮毛效果。

花材選購重點：秋天時容易購買得到，宜挑選整株有光澤，輕抖時米粒不會掉落的較為新鮮。

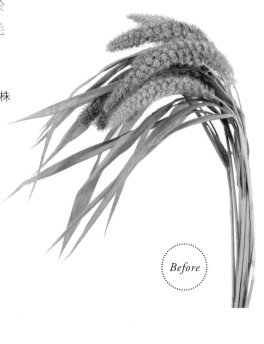

Before

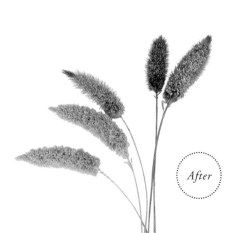

After

使用製作液	綠葉染
著色時間	24小時
乾燥時間	24小時

製作要領

Point

作法與滿天星相同（請參考P.39），去除葉片之後，直接將小米插入綠葉染中，24小時後小米就作成不凋花了。

如法炮製

小麥、高粱、散高粱

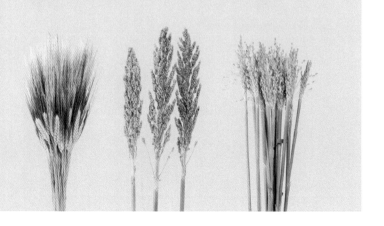

PRESERVED
FLOWERS AND FOLIAGE

蔬果
不凋花製作

日常生活中瓜果蔬菜，也可以拿來做成不凋花，這些蔬果類不凋花，不但可以做成裝飾用蔬果盤，還可以當成花器來使用。請挑選新鮮、盡量沒有瑕疵的蔬果來製作。

※ 各蔬果 Before 為新鮮狀態，After 為製作成不凋蔬果。

※ 如法炮製 表示可以運用相同的製作液，以及脫色 / 染色時間相仿。

檸檬 *Citrus limon*

柑橘類水果，可以挖空果肉再做成不凋當作趣味花器來使用，或者搭配多種蔬果不凋，設計成餐桌花佈置餐飲空間。亦可切成一片一片的薄片再製作，將不凋成品嵌在香芬臘磚上面做造型。

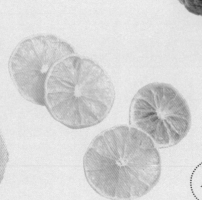

花材選購重點：盡量選擇表皮乾淨沒有斑點，因為表皮如有瑕疵，製成不凋，這些瑕疵仍會留下痕跡，較不美觀。

Before

After

使 用 製 作 液	A / B 液
脫 色 時 間	約 3-4 天
著 色 時 間	約 4-7 天
乾 燥 時 間	自然乾燥約 3-7 天（相對濕度 70%-80%）

製作要領

Point

在不明顯的位置切開，用湯匙挖除果肉，果皮內部白色部分也要挖除，注意請不要傷及果皮。

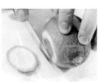

1. 選擇不明顯的位置切開果皮。

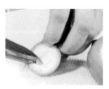

2. 先將 " 蓋子 " 部分的果肉去除乾淨。

3. 運用叉子、鑷子將果肉細心清除乾淨。

4. 用紙巾將裡外都擦乾，就可放入 A 液中浸泡了。

如法炮製

柳丁、橘子
葡萄柚、哈密瓜

蔬果 2　秋葵 *Abelmoschus esculentus*

秋葵是營養價值很高的食材，製成不凋，再搭配多種蔬果不凋素材，可以設計成餐桌花來佈置餐飲空間，增添用餐氣氛。

花材選購重點：選擇新鮮外皮有漂亮絨毛的秋葵來製作，避免使用有裂開或扁塌的秋葵。

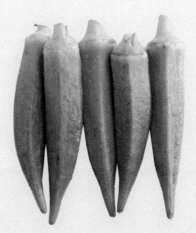

Before

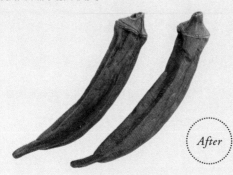

After

使用製作液	A／B 液
脫色時間	約 3-4 天
著色時間	約 4-7 天
乾燥時間	自然乾燥約 3-7 天（相對濕度 70%-80%）

製作要領

Point

秋葵洗淨後，要確實擦乾，才能放入製作液中。

如法炮製

花椰菜、青椒、辣椒

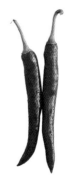

玩具南瓜 *Cucurbita*

玩具南瓜只有手掌大小，造型逗趣。可以先挖空
果肉做圖案雕刻，再製成不凋以便長久保存；或
是在表面雕刻圖案再做成不凋來佈置運用。

花材選購重點：選擇外形勻稱，
表皮新鮮沒有瑕疵、碰撞痕跡
的南瓜來製作。

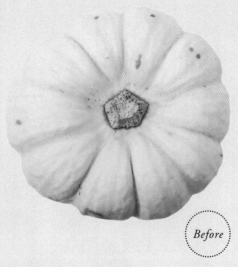

Before

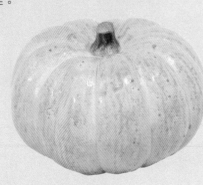

After

使用製作液	A / B 液
脫 色 時 間	約 6-8 個月
著 色 時 間	約 1 個月
乾 燥 時 間	自然乾燥約 1 個月（相對濕度 70%-80%）

製作要領

Point

洗淨表面汙垢灰塵後擦乾，
即可放入A液中開始製作。

如法炮製

牛頭茄 、洛神葵、紅茄

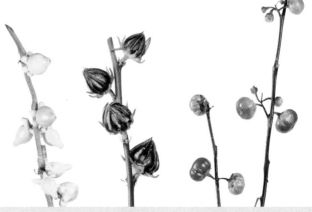

PRESERVED
FLOWERS AND FOLIAGE

盆栽花草
不凋花製作

住辦空間中常會用小盆栽來美化環境，如果忘了澆水，或是光線不足夠，這些小盆栽就會長不好，甚至跟主人 bye bye 了。現在，可以將盆栽植物做成不凋盆栽，再也不必擔心照顧問題了。

※ 各盆栽植物 Before 為生長中的植株，After 為製作成不凋的成果。

仙客來 *Cyclamen persicum*

每到秋季，市面上會開始販售仙客來盆花，是許多人喜歡種植的秋冬花卉。趁著盛開時期，剪下來作成不凋花，就能保留它們美麗的身影。

花材選購重點：仙客來花色相當豐富，挑選剛開的花朵來製作，成功率高。葉片則挑選沒有瑕疵斑點。

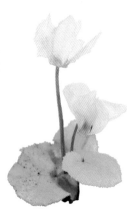

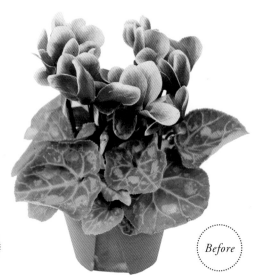

After

Before

使用製作液	A / B 液
脫 色 時 間	約 6-12 小時
染 色 時 間	約 6-12 小時
乾 燥 時 間	自然乾燥約 8-24 小時（相對濕度 70%-80%）

製作要領

Point 1

將花莖留下約10公分，使用24號鐵絲，從莖的切口慢慢將鐵絲穿入，盡可能將鐵絲穿至花的根部附近，再放入 A 液中。

Point 2

仙客來的葉子形狀具有特色，也可依上述方式製作成不凋素材。

用 24 號鐵絲穿入花莖與葉莖，幫助支撐柔軟的莖部。

盆栽 2 豬籠草 *Nepenthes*

外型奇特的豬籠草格外引人注視，做成各色不凋
特別可愛逗趣。運用於作品設計中，可以營造出
高低垂墜的動感。

花材選購重點：從盆
栽中挑選葉片完整
鮮綠，捕蟲籠外形勻
稱、沒有破損蟲蛀痕
跡的來製作。

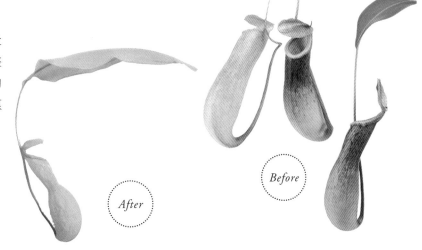

After

Before

使用製作液	A / B 液
脫 色 時 間	約 2 天
著 色 時 間	約 4 天
乾 燥 時 間	自然乾燥約 12 小時（相對濕度 70%-80%）

製作要領

Point

葉片末端有細細的籠蔓與
瓶狀或漏斗狀的捕蟲籠相
接，製作過程要格外小
心，避免損壞補蟲籠。

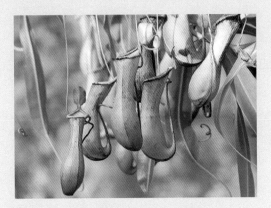

籠蔓較脆弱，避免弄斷。

盆栽 3　空氣鳳梨 *Tillandsia*

空氣鳳梨雖然很好照顧，但仍不可長期缺水或缺光。做成不凋，便可懸掛於任何地方，或與其他素材一起製作成玻璃生態缸，佈置在起居生活空間，完全不用照顧。

花材選購重點： 挑選外形完整硬挺，沒有外傷、失水現象的植株來製作。可觀察基部如果枯黃發黑，就是不健康的現象。

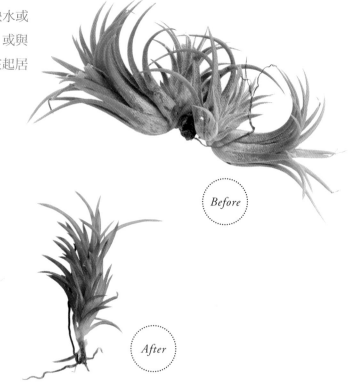

Before

After

使 用 製 作 液	A / B 液
脫 色 時 間	約 2 個月
著 色 時 間	約 5-10 天
乾 燥 時 間	自然乾燥約 3-4 天（相對濕度 70%-80%）

製作要領

Point

由於空氣鳳梨非常脆弱，若要一次浸泡多個，請選擇稍大的容器來製作，避免彼此碰撞勾結。

盆栽 4 仙人掌 *Cactaceae*

仙人掌株型各異其趣,但一般需要陽光充足的環境,做成不凋之後,可以搭配設計成室內盆栽裝飾,就不用擔心光線不足的問題了。

花材選購重點:挑選健康植株,沒有頭重腳輕徒長,或腐軟、病蟲害現象的個體。

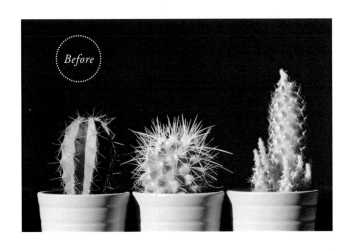

Before

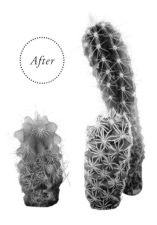

After

使 用 製 作 液	A / B 液
脫 色 時 間	約 10-12 個月
著 色 時 間	約 5-10 天
乾 燥 時 間	自然乾燥約 5-7 天(相對濕度 70%-80%)

製作要領

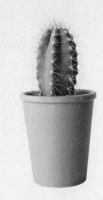

Point 1

仙人掌多有針刺,脫盆取出植株的時候應戴著手套進行,並切除根系部位。

Point 2

由於仙人掌的水分很多,所以在脫色脫水過程中,約2個月要將浸泡的A液換成新的,以確保仙人掌確實脫水。

山野草
不凋花製作

走在公園、近郊、登山步道上，總有許多清新可愛的小花草，迎風飄搖，賞心悅目。這些植物也可以做成不凋花，成為美麗回憶的一部分。裝飾在作品中，或者瓶插觀賞，都很有自然氣息！

※ 各山野草 Before 為原本的樣貌，After 為製作成不凋的效果。

※ 如法炮製 表示可以運用相同的製作液，以及脫色／染色時間相仿。

山野草 1 狗尾草 *Setaria verticillata*

狗尾草的莖稈直立，花序前端彎曲，長度可達 30 公分，形似狗尾而得名。應用時可讓作品更具躍動感。

花材選購重點：狗尾草雖然四季都可以取得，但以春天的莖稈花序較為細長優雅，夏天生長的就會比較粗肥。

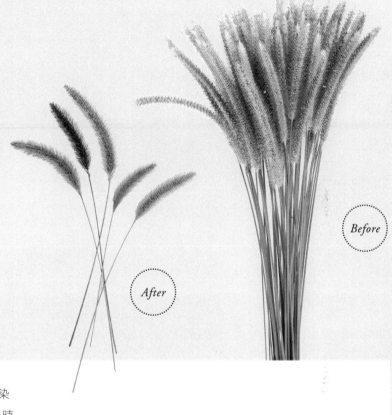

Before

After

| 使用製作液 | 綠葉染 |
| 著 色 時 間 | 24 小時 |

製作要領

Point

做法同滿天星（參考 P.39），只要將狗尾草插入綠葉染中（綠葉染有多種顏色可選），24 小時後即可完成漂亮的不凋狗尾草了。

如法炮製

珍珠草、颱風草、咪咪草

山野草 2 芒草 *Miscanthus*

台灣到處可見芒草，常見的芒草有4種：五節芒、白背芒、臺灣芒及高山芒，其中台灣芒草身形較嬌小可愛，線條優美，做成不凋花後，是花藝設計上非常好用的素材。

花材選購重點：由於芒草開花後會到處亂飄，所以必須採集尚未開花的芒草，只有花穗一點點毛絨絨的感覺。

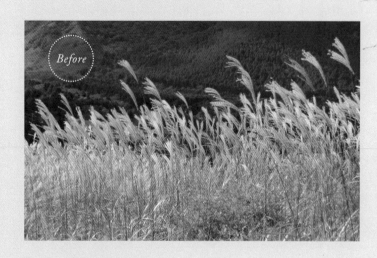

使用製作液	A / B 液
脫 色 時 間	約 2-3 天
著 色 時 間	約 2-3 天
乾 燥 時 間	自然乾燥約 5-7 天（相對濕度 70%-80%）

製作要領

Point

芒草花原本就是米白色，所以脫色脫水後，還是米白色。建議用透明B液來染色，可還原芒草花原來的樣貌。

如法炮製

倒地鈴

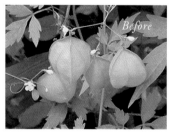

PRESERVED
FLOWERS AND FOLIAGE

臺灣原生花草
不凋花製作

地處亞熱帶的台灣，生態多樣性，更有許多屬於台灣才有的原生植物，有許多原生植物都在快速地減少中，把原生植物做成不凋花，讓他們的樣貌永遠保存下來。

※ 各植物 Before 為生長中植株，After 為製作成不凋的效果。

台灣牧草

台灣牧草是畜牧業的經濟作物，除了供應牛羊食用，
牧草抽出來的花穗很美，非常適合拿來做成不凋花。

花材選購重點：可在春天約 2 ～ 3 月牧草開花時取得花穗，
前往一般牧場、農場有機會取得。

Before

After

| 使用製作液 | 綠葉染 |
| 著色時間 | 24 小時 |

製作要領

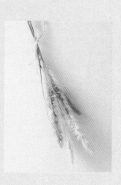

Point 1

製作方式同滿天星，直接將牧草插入綠葉染
中，24小時後完成不凋。

Point 2

從綠葉染中拿起來後，要先倒掛1-2天，讓
綠葉染充分回流到花穗部分以定色。

倒掛有助於花穗定色。

原生 2 綏草 *Spiranthes sinensis*

綏草是台灣原生蘭科植物，每年清明節前後，在草地上仔細看，會發現綏草開出別緻又玲瓏的花序，螺旋盤繞在花莖上且有淡雅的香味。

花材選購重點： 栽培於草地或盆栽中的綏草，把握春天花期盛開時剪下來製作成不凋花。

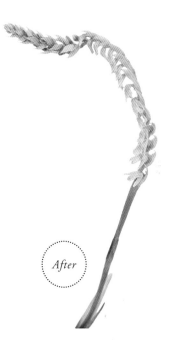

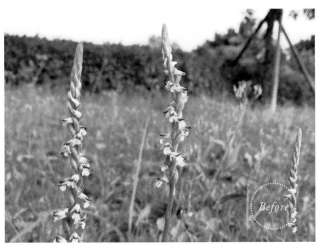

照片提供／林敬鯉

使用製作液	A / B 液
脫色時間	約 10-24 小時
著色時間	約 3-6 小時
乾燥時間	自然乾燥約 6-8 小時（相對濕度 70%-80%）

製作要領

Point

直接將綏草連同莖一起剪下，放入A液中浸泡，脫色脫水速度很快，不用到一天，就可以浸到B液做染色了。

台灣一葉蘭 *Pleione formosana*

台灣一葉蘭為台灣原生蘭花，一顆假球莖只長一片葉子，故名『一葉蘭』，花色有粉紅、紫色、紅色，以及較少見的白色。製作成不凋花，可在作品中表現台灣、本土、原生的意象。

花材選購重點：生長於中高海拔，較難取得。可在冬季到花市購買假球莖來自己種植，非常適合以水苔栽培至開花。

Before

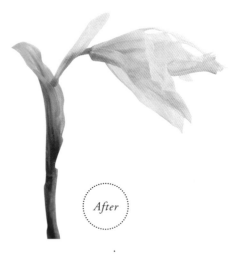

After

使用製作液	A / B 液
脫 色 時 間	約 10-24 小時
著 色 時 間	約 3-6 小時
乾 燥 時 間	自然乾燥約 6-8 小時（相對濕度 70%-80%）

製作要領

Point 1

台灣一葉蘭花期短，含苞時就要剪下來製作，若等花瓣打開才製作，過程中容易脫落失敗。

Point 2

將一葉蘭從球莖以上部分剪下，放入A液中浸泡，脫色脫水完成後，放入B液中染色，由於花瓣很薄，所以很快上色。

PRESERVED
FLOWERS AND FOLIAGE

不凋花
延伸技巧

不凋花完成後，還可以再次染色，或是利用夜光液做成夜光花；花材做成穿戴在身上的飾品後需要用特殊塗料來保護花材，增加耐用度。這些都是不凋花的趣味延伸變化。

彩虹花

我們可以將完成脫色脫水染色後的白色不凋花，運用三色染（紅，黃，藍）的技術，製作出有如彩虹般美麗的彩色花朵。

三色染製作液。

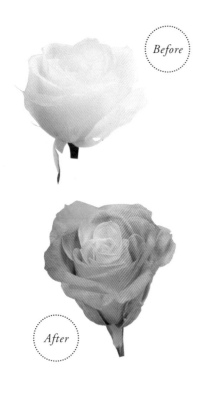

Before

After

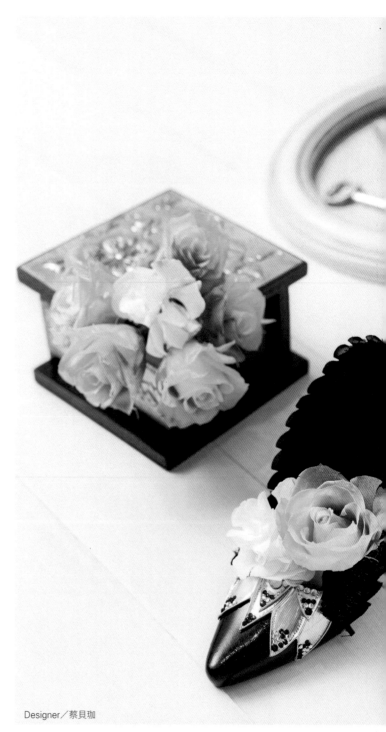

Designer／蔡貝珈

| 使用製作液 | 三色染製作液
| 脫 色 時 間 | 無
| 乾 燥 時 間 | 自然乾燥約 6-8 小時（相對濕度 70%-80%）

製作步驟

Step 1

備妥要染製的白色不凋花（在此以玫瑰花做示範），在小碗倒入少許紅色染色液，小碗傾斜45度，將玫瑰花1/3染上紅色後，直接倒放在吸水紙上，讓多餘的紅色染劑流出。

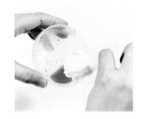

Step 2

等待染色部位完全乾燥後，取乾淨小碗倒入少許黃色染色液，傾斜45度，將玫瑰花放入，1/3染上黃色時，黃色染劑要和剛剛染好的紅色部位有部分交疊，染好後一樣倒放在吸水紙上。

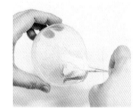

Step 3

等待染色部位完全乾燥後，取乾淨小碗倒入少許藍色染色液，傾斜45度，將玫瑰花放入，剩下的白色部位都染上藍色，且藍色染劑要和紅色及黃色交疊，染好後一樣倒放在吸水紙上吸附多餘染劑，再放到防貓網上晾乾即完成。

三色染的原理就是透過三原色的相互交疊暈染，讓花朵環繞出有如絢麗的彩虹。

製作要領

Point

在染色的過程中，一定要確定染的顏色乾了，才能進行下個顏色的染色，否則在一次染多朵的狀況下，往往只有第一朵染色的玫瑰顏色正確，後面染色的玫瑰會全部NG，因為前面顏色沒乾，和現在染的顏色混合，可想而知，染到最後整個顏色變成灰綠色！

如法炮製 大菊

夜光花

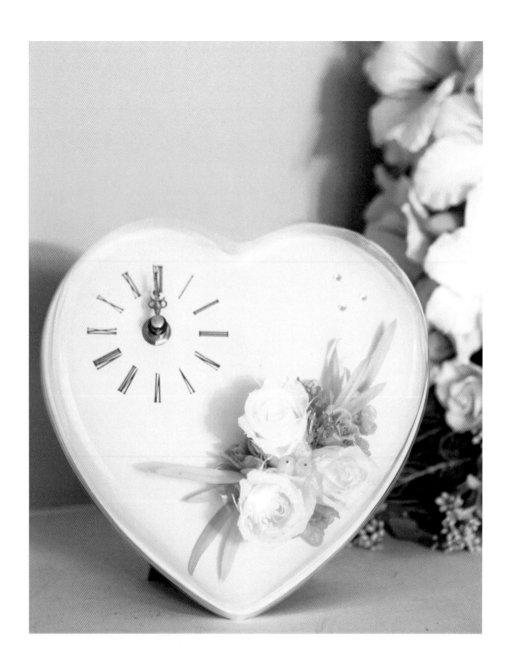

將白色不凋花塗抹夜光花液，即可讓花朵在沒有燈光的地方發出螢光，像是酒吧、居酒屋、景觀餐廳等場所，以夜光花做點綴，皆可增添空間的奇幻氣氛。

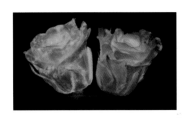

使用製作液	夜光花液
脫色時間	無
著色時間	以筆刷塗抹均勻即可
乾燥時間	自然乾燥約 1-2 小時（相對濕度 70%-80%）

製作步驟

Step 1

準備已經製作好的白色玫瑰，以及夜光花液。

Step 2

使用乾淨的水彩筆，將夜光粉與液體充分攪拌均勻。

Step 3

用水彩筆將夜光花液均勻地塗抹在花瓣上，靜置到全乾即可。

製作要領

Point 1

夜光花液有藍/綠兩種顏色可供選購使用。

Point 2

夜光花平時可放在日光燈下照射，補充發光的能量。若在完全沒有光線的環境中，約可持續發亮一個月。

如法炮製

康乃馨

花用塗膜

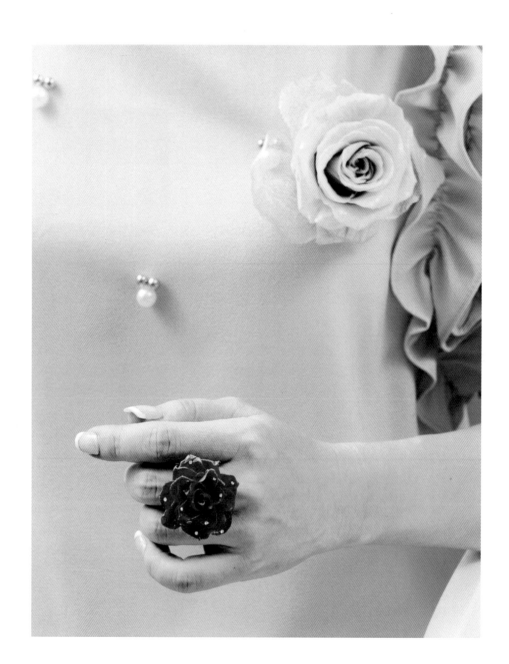

若將不凋花設計成穿戴類飾品，如：戒指、耳環、髮飾，穿脫的時候如不慎容易損壞花朵。我們可以利用塗抹彈性劑的技巧，讓不凋花表面形成略有彈性的保護膜，增加飾品的耐用性。

使用製作液	亮光彈性劑
操作時間	以筆刷塗抹均勻即可
乾燥時間	自然乾燥約 12 小時（相對濕度 70%-80%）

製作方式

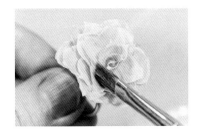

將亮光彈性劑擠入杯中，用水彩筆將彈性劑小心塗抹在需要保護的花材上，注意彈性劑不要一次塗太多，會讓花瓣和花瓣黏住，破壞花型。塗好後陰乾即可。

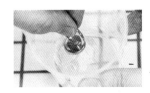

彈性劑也可以用沾染的方式，注意不要沾得過多。

製作要領

Point

如果不希望花材帶有亮光，可搭配使用消光劑。先將消光劑倒入量杯中，再加入彈性劑，比例為 1：1，攪拌均勻之後再塗抹花材。

亮光彈性劑（左）
消光劑（右）

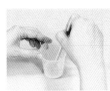

將消光劑與彈性劑攪拌均勻。

part 3

不凋花
作品設計提案

學會了不凋花的製作，接下來就是要把不凋花
設計成作品。此篇包羅了不凋花的各種運用方
式，從居家擺設到禮品設計、穿戴飾品，讓不
凋花的美，可以融入生活、結合造型打扮。

基礎鐵絲加工技巧

不凋花材沒有莖,而且質地偏軟,在運用之前需要先使用鐵絲加工製作花莖或葉柄,並纏上花藝膠帶,以便後續設計成各式作品。這是使用不凋花非常基本而且必備的功夫,可以多加練習。

U 型穿入纏繞法

小菊這一類的小型花材,可使用一根鐵絲以 U 型穿入方式,加強花朵與花莖的直挺度。

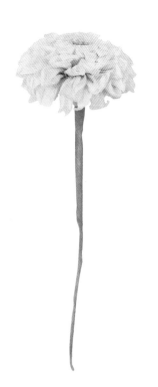

| How to make |

1
將#26鐵絲對半剪後,折成U字形,直接從花芯上方將鐵絲穿入。

2
鐵絲拉到底後,從花萼處開始往下纏上花藝膠帶以遮蓋鐵絲。

彎鉤固定纏繞法

細小柔軟，或單瓣類的花材，可以簡單
利用鐵絲彎鉤來強化花莖硬度，在此以
藍星花為例。

| How to make |

1
將#26鐵絲一端折成彎鉤狀，將鐵
絲從花芯直接穿入。

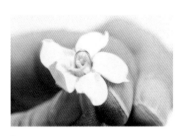

2
將鐵絲往下拉，直到鉤子鉤住花
心。

3
從花萼處開始往下纏繞花藝膠帶
以遮蓋鐵絲。

十字穿刺纏繞法

玫瑰這一類花頭較大、花萼較硬的花材，
需要用兩根鐵絲十字穿刺來製作出花莖，
才能支撐住花頭的重量。

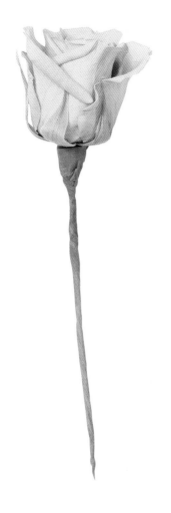

| How to make |

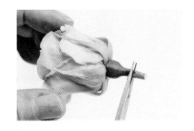

1
依照需要的長度，將多餘的花莖
剪短。

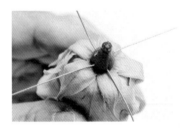

2
將#24鐵絲對半剪斷，以十字方式
插入花萼。

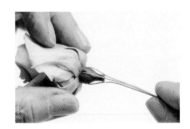

3
插好後將兩支鐵絲都往下折成U
型，合併在一起。

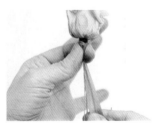

4
從花萼處開始往下纏上花藝膠
帶，遮蓋鐵絲。

U 型固定纏繞法

繡球花這類蓬鬆輕盈的花材,只要使用
鐵絲與花莖部位一起纏繞,鐵絲不必穿
刺花材。

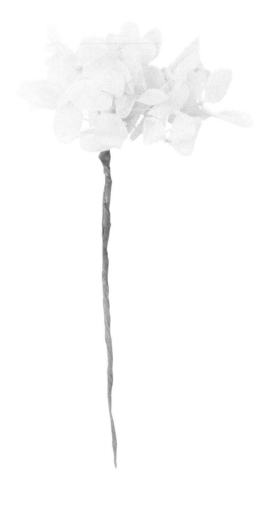

| How to make |

1
將蓬鬆的繡球花分成數小朵。

2
將#26鐵絲對半剪,折成一邊長一
邊短的U字形。

3
將U字頂端貼齊花莖,用長邊鐵絲
捲繞短邊鐵絲,讓鐵絲與花莖纏
在一起。

4
由上往下纏繞花藝膠帶,完全遮
蓋鐵絲。

葉片 U 型纏繞法

葉材也需要一片一片加上鐵絲,方便之後運用時可以隨著作品需求來微彎葉柄與中肋,呈現自然的角度。

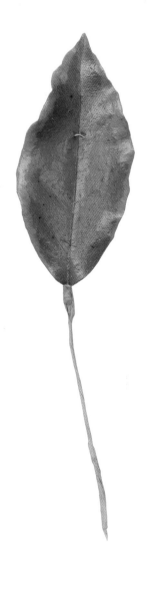

1
將#26鐵絲對半剪,像縫衣服一樣,將鐵絲穿入葉片背面。

2
鐵絲穿入後,貼齊中肋折成U字形。

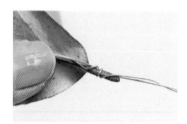

3
將鐵絲纏繞在葉柄上。

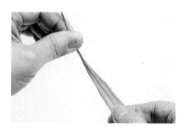

4
纏上花藝膠帶以遮蓋鐵絲。

*PRESERVED
FLOWERS AND FOLIAGE*

大門.房門.風格牆
吊掛裝飾

許多人會在住家、商業空間、工作室的門上牆面,運用掛畫、壁貼、造型時鐘來營造空間氣氛。對於喜愛不凋花創作的人來說,將設計的作品掛在牆上展示,每次看見都有好心情。

近年來鄉村自然風的設計受到市場的喜愛，一年四季都適用的藤花圈，
運用藤本身的曲度營造出花圈的空間，不管是將自己喜歡的不凋花放上去，
或是隨意繞些蕨類，都能營造出非常自然的鄉村風。

| How to make |

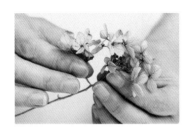

1
將繡球拆解成小束，先纏上鐵絲
與紙膠帶備用。

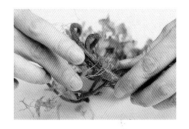

2
將蕨類盤繞在藤圈周圍，增加生
動感。

| 工具 |

藤圈
熱熔膠槍

| 花材 |

不凋玫瑰 ———— 1朵
不凋繡球花 ——— 3色
不凋梔子花 ——— 1朵
不凋小菊 ———— 1朵
不凋玫瑰葉 ——— 1枝
不凋蕨類 ———— 1小束
鐵絲 —————— 10根

3
選定一塊重點位置，將主要花材
黏於藤圈上。

4
在主花周邊繼續黏上較小型的搭
配花材即完成。（作品為P.82圖中右
邊）

TIPS

藤圈的材質，初學者請選
用細藤來繞藤圈，藤圈可
以是單圈，也可以將1個
以上的藤圈組合在一起，
營造藤圈的厚度。

樹藤購買之後，建議在一
周內使用，彎折時較容易
塑形，若存放較久會乾燥
硬化，彎折時需較出力且
容易斷掉。

晨光花圈

Designer／蔡貝珈

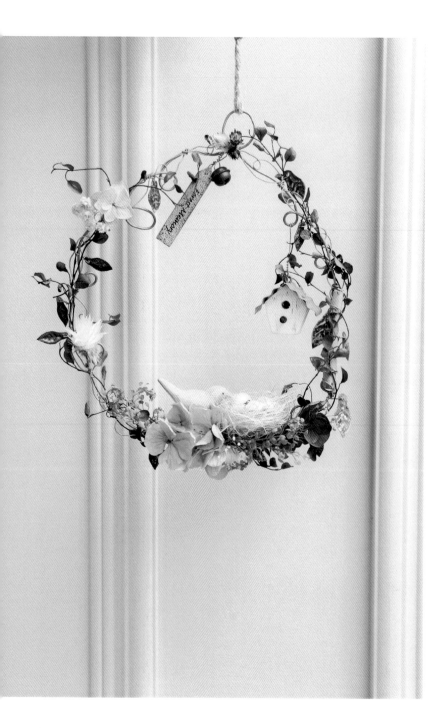

無意間在市場上看見這款小巧可愛的鐵線編織圈，不規則的外型，掛著木刻小鳥及小屋，散發一股濃濃的懷舊風，動手加上自己製作的不凋花及鳥巢，在晨光中彷彿真的聽到了鳥鳴。

| 技巧提示 |

1
可以挑選市售的花圈回來改造或添加花材，就不用自己製作花圈基底。

2
將平時使用剩下的花材蒐集下來，製作花圈時就可以拿出來少量的搭配運用。

CASE *3*　鳥語花香造型框飾

愛心壁掛

Designer／蔡沛婕

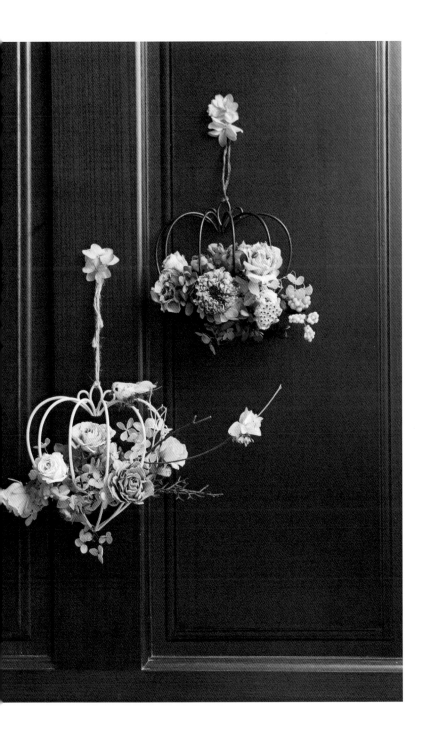

鐵件簍空愛心花器，隨意加入自己喜愛的不凋花材，邊緣適當穿插延伸出來的枝條果實，營造幸福滿溢的氣息，加上麻繩吊掛，原本單調乏味的牆上門上就有了嶄新的表情。

| 技巧提示 |

1
花材可先上好鐵絲，方便集結成一束一束，再固定到花器裡面。

2
花材的份量大約鐵件花器空間的1/2～2/3，部分花材可超出花器框架，營造豐富自然的感覺。

CASE *4* 空鳳小精靈的別緻住所

鋁線提籃

Designer／蔡貝珈、蔡沛婕

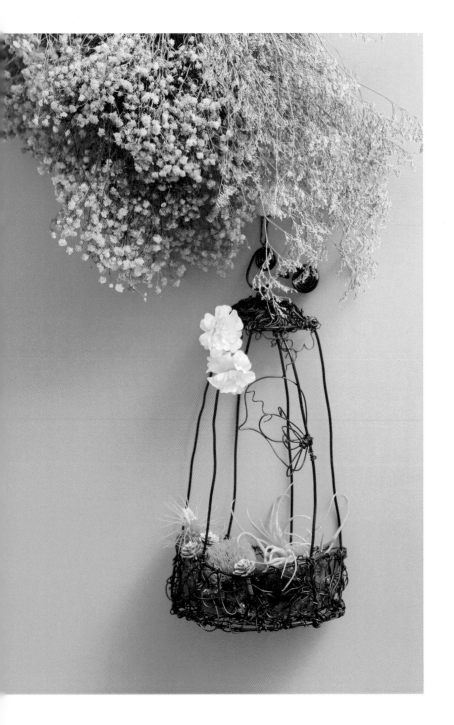

鋁線編織一直是空氣鳳梨最好的搭配，編織成鳥籠花籃造型，很隨興的放上自己做的多款不凋空氣鳳梨，吊掛在素面的牆上做為裝飾，怎麼看都賞心悅目！

| 技巧提示 |

1
可使用1.5mm較粗的鋁線來編織主體架構，再搭配0.5mm較細的鋁線來編織籠上的圖案。

2
不凋綠石竹這類絨毛質感的花材，適合和空氣鳳梨一起搭配。

PRESERVED
FLOWERS AND FOLIAGE

櫥櫃.茶几.桌面.平台
佈置擺設

如果你喜歡在桌面擺設盆栽、插盆小花來柔化空間、營造
情調,那麼使用不凋花來設計餐桌花、裝飾品,美化呆板
的相框…,都能讓居家空間更有細緻的佈置巧思。

CASE *5*　透光夢幻的玻璃瓶罐

浮游花

Designer／蔡貝珈

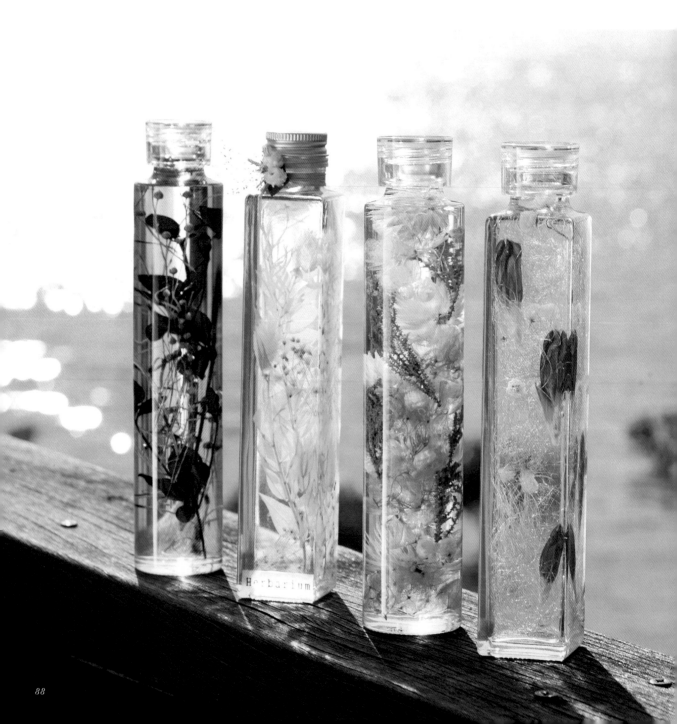

Herbarium，原意是植物標本，市場上給了它一個貼切又美麗的名字：浮游花。

這個在日本火紅的產品，在台灣也造成一股風潮，瓶身透過光線折射效果，

產生如夢幻般的美麗景象。自己也來動手做一瓶吧！

| How to make |

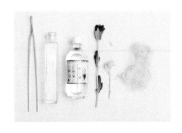

| 工具 |

長鑷子（或免洗筷一雙）

| 花材 |

玻璃瓶	1只
浮游花專用油	1瓶
不凋龍膽花	數朵
乾燥蠟菊	數朵
金屬絲	少許
小星星	少許

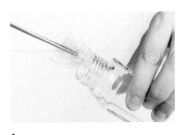

1
將金屬絲揉成一小坨，用長鑷子
將金屬絲放入玻璃瓶底部。

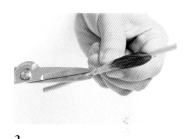

2
將不凋龍膽花修剪至適當的長
度。

3
用長鑷子將龍膽花放入玻璃瓶
中。

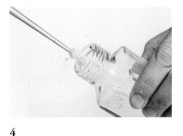

4
用長鑷子將乾燥蠟菊放入瓶中，
與龍膽花略交錯。

TIPS

儘量使用清澈度高的玻璃
瓶來製作浮游花。倒入浮
游花油時，先將瓶子以傾
斜45度的方式拿著，再緩
緩將浮游花油倒入。

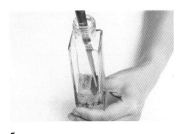

5
放入適量小星星。重複上述步驟
一遍，此時材料約到玻璃瓶的一
半。

6
將浮游花油緩緩倒入至瓶身一
半。再重複上面步驟讓材料填至瓶
口下方，再將浮游花油倒滿，蓋上
瓶蓋即可。（作品為P88圖中最右邊）

果凍膠花瓶

Designer／蔡貝珈、蔡沛婕

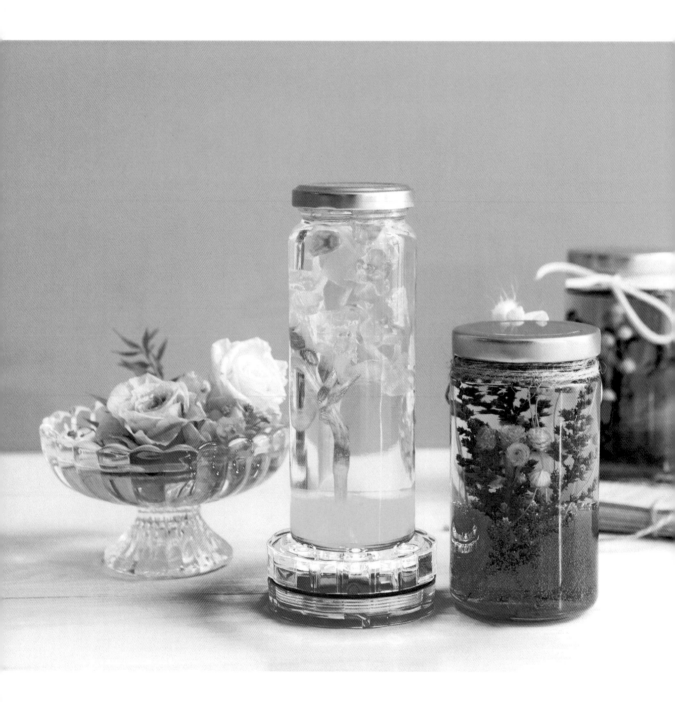

夏季炎熱的氣候，常常會讓人想來杯清涼飲料，一飲而盡，暑意盡退！
果凍膠是透明無色或是加入想要的色彩來設計，
晶凍的質地有 "透心涼" 的感覺，讓我們的眼睛看著也 "清涼一夏" ！

| How to make |

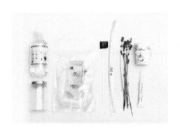

| 工具 |

電磁爐
不鏽鋼鍋
攪拌棒
26號鐵絲
花藝膠水
紙杯

| 花材 |

玻璃罐 ————— 1個
浮游花油 ————— 1瓶
果凍膠 ————— 1包
紫色油性色料 —— 1瓶
乾燥薰衣草 ——— 6枝

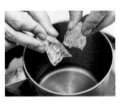

1
將果凍膠撕成小塊放入不鏽鋼鍋中。

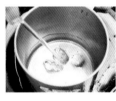

2
開啟加熱功能，用攪拌棒輕攪至果凍膠溶化。

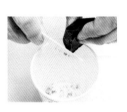

3
在紙杯中加入少許色料備用。

4
將溶化的果凍膠倒入紙杯中，輕輕攪拌與色料充分融合。

5
將調色的果凍膠緩緩倒入玻璃瓶中，此時不要再移動玻璃瓶。

6
將薰衣草剪成適當長度，用26號鐵絲將薰衣草綁成一束。

7
花莖上塗抹花藝膠水，再將剩餘的鐵絲把花束纏緊。

8
待果凍膠半凝固後，去除花束上的鐵絲，再把薰衣草束插入果凍膠中。

9
緩緩倒入浮游花油，最後蓋上蓋子即可。

TIPS

果凍膠調色時，不要一次加入太多顏料，以免顏色過深，降低透明清涼的感覺。

CASE **7** 裝載美好的一刻

花邊相框

Designer／蔡貝珈

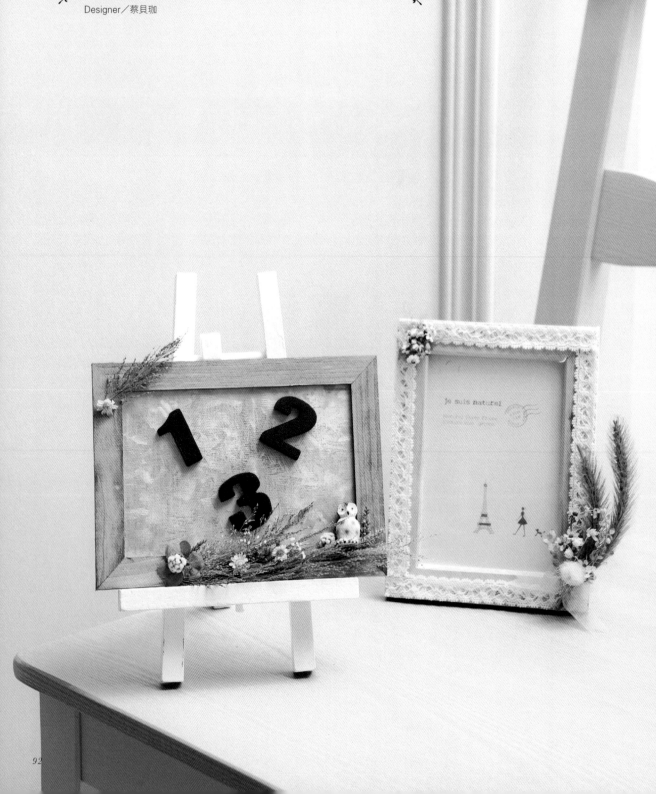

相框幾乎是每個家庭都有的擺設，讓照片訴說許多的美好回憶。
利用不凋花等素材一起裝飾相框，讓相框不僅乘載一個畫面，
更是角落、書架、牆面或玄關最美、最生動的裝飾品。

| How to make |

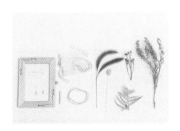

| 工具 |

熱熔膠槍
鑷子
剪刀

| 花材 |

相框 ———————— 1個
蕾絲緞帶 —————— 1段
紗質緞帶 —————— 1段
不凋狗尾草 ————— 2枝
不凋珍珠草 ————— 3枝
不凋兔尾草 ————— 1枝
乾燥小花 —————— 8朵
不凋文竹 —————— 1枝

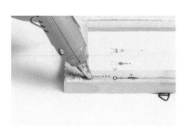

1
將蕾絲緞帶用熱熔膠黏在相框四周。

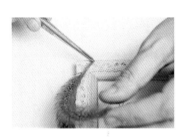

2
將狗尾草修剪適當長度，再用熱熔膠黏在相框右下角。

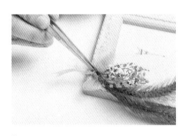

3
繼續將珍珠草、兔尾草、文竹、小花黏上，並將紗質緞帶綁成蝴蝶結，黏在小花束底部。

4
相框左上角細心的黏上小花與小段文竹。

TIPS

市售的相框都可以拿來製作，設計時可以適當留空，若將邊框貼滿花材，可能會過於干擾相框內的照片。

5
安裝好相框支架即完成。
（P.92右側相框）

一朵玫瑰就優雅

立方玻璃框擺件

Designer／蔡貝珈

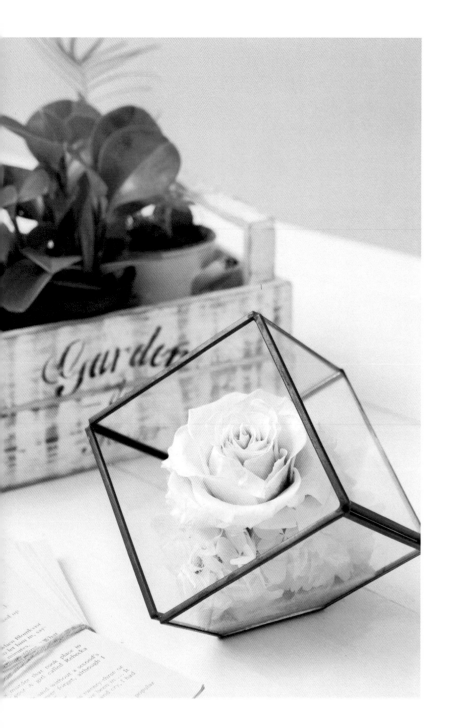

千嬌百媚的玫瑰花，一直是許多人的最愛，層層疊疊的花瓣，營造出玫瑰深邃立體的花型，您可曾細細欣賞過玫瑰綻放的姿態？放在立方玻璃花器中，將玫瑰襯托猶如新婚少婦般地嬌羞嫵媚。

| 技巧提示 |

玫瑰花底部可鋪上紙絲或者蓬鬆的不凋花材，如淺色系的繡球，以墊高玫瑰花的位置。

CASE *9*　馬爾濟斯咖啡杯

擬真寵物花

Designer／西田裕子（日本）　Studies／蔡貝珈

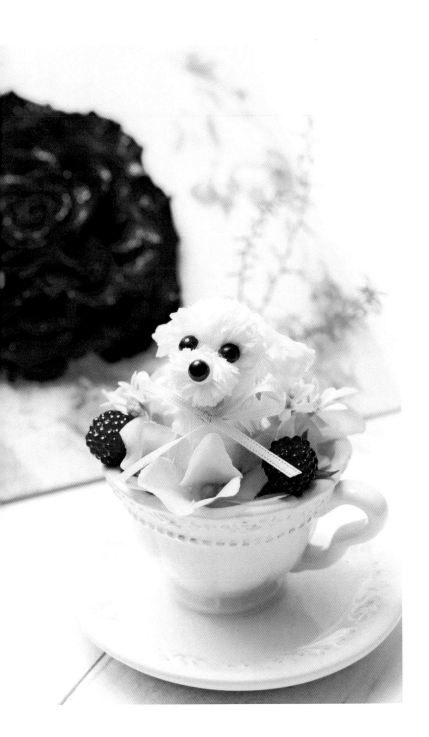

這個擬真寵物花，是2018年5月在日本研習時的作品。設計此作品的西田裕子老師，是利用兩朵白色不凋康乃馨解構做成馬爾濟斯。旁邊再以人造或不凋花果素材作搭配。

| 技巧提示 |

製作過程中，除了重組花瓣做出造型，還要彷彿化身為寵物美容師，依照馬爾濟斯的樣貌特徵為作品"修毛"，以完成這隻栩栩如生的馬爾濟斯！

CASE *10* hold 住花草盛放的美好

盆栽畫框

Designer／蔡貝珈

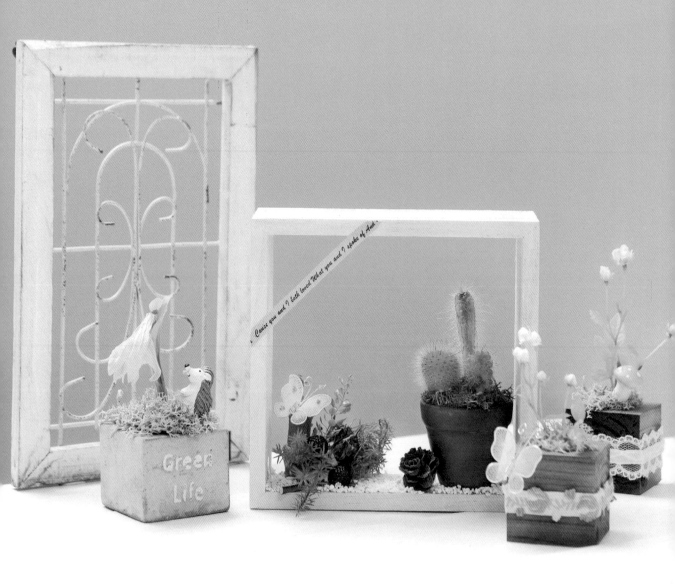

您可能有過這樣經驗：買了小盆栽放在辦公桌、茶几上，
卻因為疏於照顧或環境不當，植物過不久就離你而去了…
現在您可以將小花草做成不凋的盆栽擺飾，再也不用擔心照顧不好了！

| How to make |

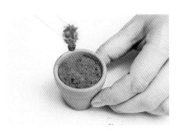

1
用鑷子夾住不凋仙人掌，在每一
株底部先穿入一段鐵絲。

2
素燒盆放入插花海綿，將不凋仙
人掌插入海綿固定好位置。

| 工具 |

鑷子
熱熔膠槍
熱融膠條
鐵絲

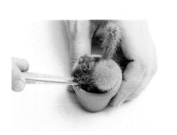

3
使用鑷子夾取麋鹿水草，填補盆
栽的空缺以遮蓋海綿。

4
在畫框底部黏少許貝殼砂鋪底。
將仿真木段與蝴蝶黏在畫框內。

| 花材 |

木質畫框	1個
迷你不凋仙人掌	3株
迷你不凋玫瑰	3朵
不凋珍珠草	2小枝
乾燥毬果	1個
乾燥樹枝	一小捆
仿真木段	2個
仿真漿果	2個
小蝴蝶飾品	1隻
麋鹿水草	少許
貝殼砂	少許
迷你素燒盆	1個
插花海綿	1塊
小緞帶	1條

5
將小樹枝一綑、迷你玫瑰、珍珠
草、小漿果固定於木段旁，再黏
上一顆小毬果。

6
用免釘黏土將素燒盆固定在畫框
內。再將小緞帶黏在角落做裝飾
即完成。

擬真蔬果盆

Designer／蔡貝珈

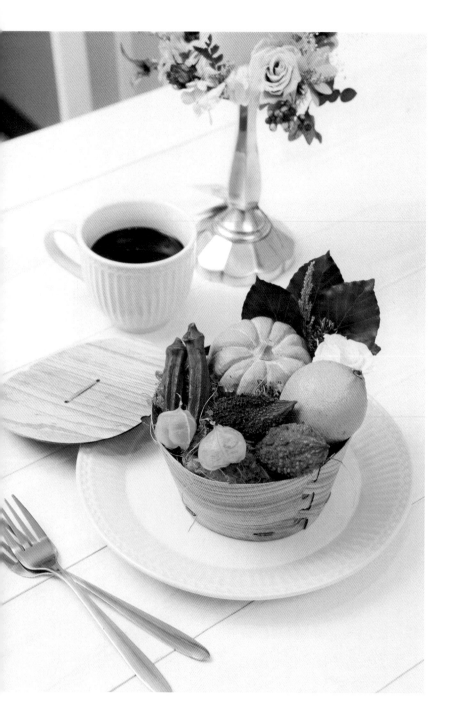

一些餐具、瓷器店家,或者餐飲空間,都會看到蠟做的蔬果來裝飾盛盤。您也可以自己動手做出妝點家中餐桌的蔬果盤。拿出蔬菜瓜果,再加一些葉片、花朵,做成不凋之後組合成自家的獨特蔬果盤。

| 技巧提示 |

1
選擇了檸檬、山苦瓜、玩具南瓜、秋葵這幾樣食材來製作成不凋,再以一些不凋葉片、花朵作為陪襯。

2
前方的藍色泡泡是使用可愛的倒地鈴做成不凋,染成特別的藍色,增添蔬果盆的吸睛度。

CASE *12* 妙趣橫生的果皮應用

檸檬花缽

Designer／蔡貝珈

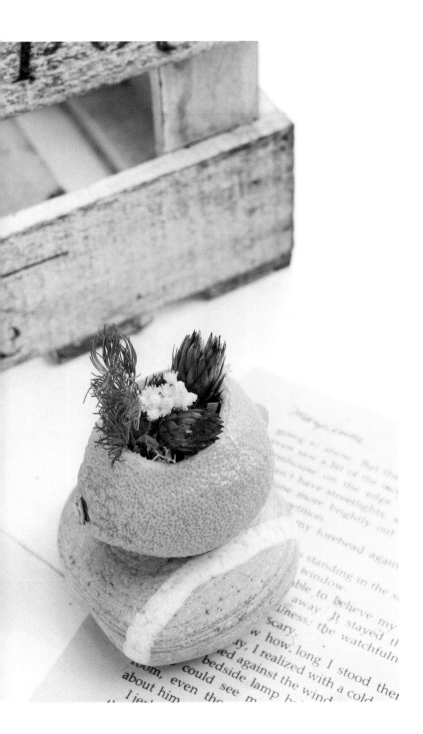

常常找不到花器嗎？小茶几似乎缺了一點氣氛要如何擺飾？其實挖空果肉做成不凋果皮花器，不管是配上石頭或木頭，都可以做成一件獨一無二的擺飾品，隨意插些迷你的花草，增添生活小情趣。

| 技巧提示 |

1
慎選表面沒有凹洞破損的果實來製作，成品的效果較為美觀。

2
檸檬、柳丁、橘子、葡萄柚、哈密瓜都適合拿來製作成中空花器。

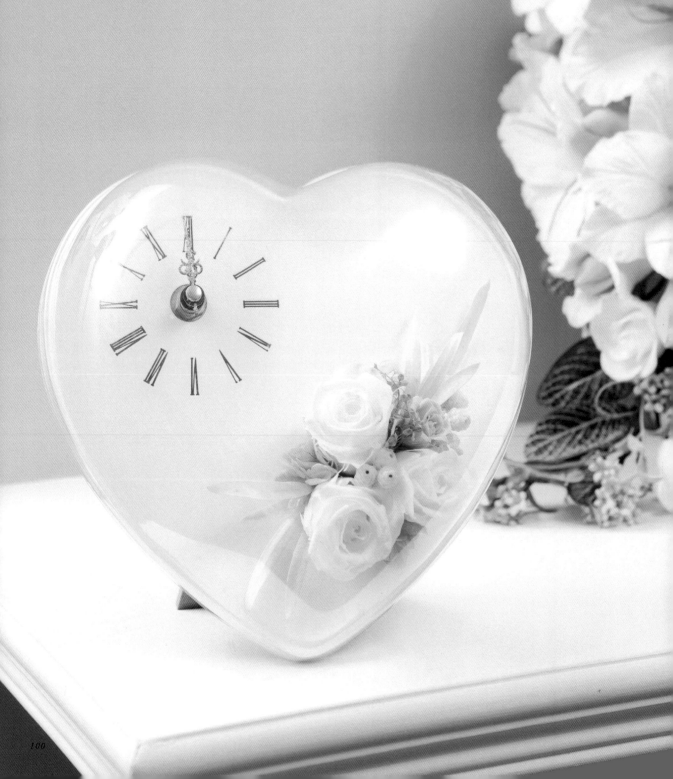

CASE *13* 漆黑中的螢光花

夜光計時器

Designer／蔡貝珈

說到螢光、夜光，你會想到什麼？螢光棒、演唱會、夜店？
有想過會在黑夜裡發光的花嗎？這款夜光花鐘是無意間的發想，
將夜光花設計在鐘面上，在漆黑的夜裡，它也是個另類的奇幻感夜燈。

| How to make |

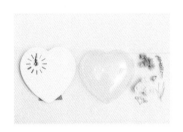

| 工具 |

熱熔膠槍
熱熔膠條
鑷子

| 花材 |

心型計時器 ———— 1個
心型透明罩子 ———— 1個
夜光不凋玫瑰花 ———— 3朵
不凋迷你玫瑰 ———— 1朵
乾燥蠟菊 ———— 少許
不凋繡球花 ———— 少許
不凋白千層葉 ———— 少許
不凋珍珠草 ———— 少許

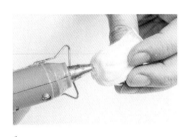

1
不凋玫瑰花要先塗抹過夜光花液
（可參考P.70）。將花梗剪掉，黏
上熱熔膠。

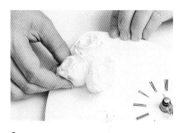

2
將三朵玫瑰黏貼固定到鐘面上。

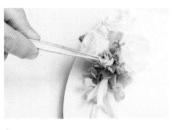

3
依序將其他各種花材黏貼在夜光
玫瑰周圍。

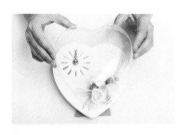

4
蓋上心型透明罩子以防塵。

TIPS

如果半夜要看時間，可將
指針也塗上螢光亮粉，讓
指針在黑暗時也會發亮，
充分發揮時鐘功能。

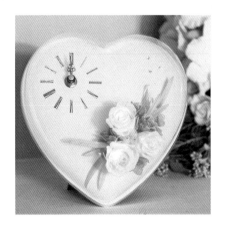

CASE *14* 訴說美女與野獸的童話

紅玫瑰玻璃盅罩

Designer／蔡貝珈

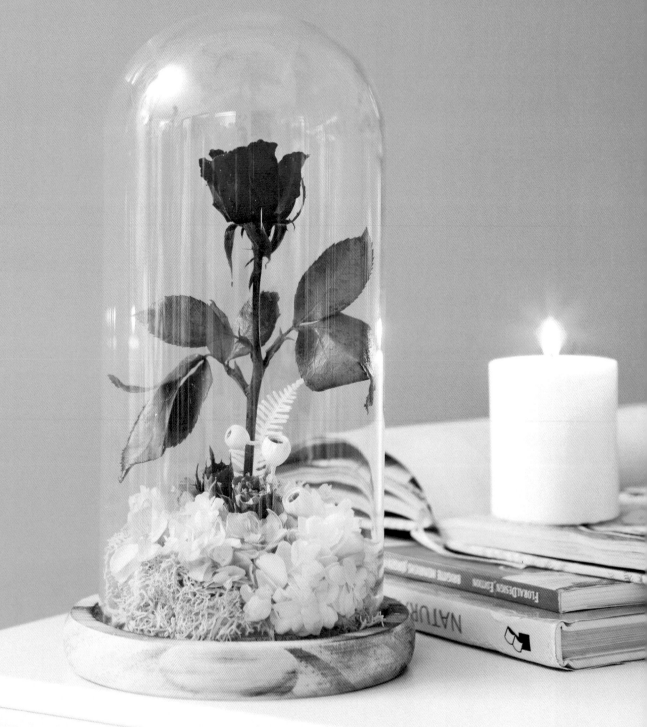

童話故事 "美女與野獸"，野獸的生命隨著玻璃盅裡的玫瑰花瓣一片片的掉落
而一天天消逝，野獸為了得到貝兒的真愛寧可等待，真心保護貝兒…
將故事中的玻璃盅玫瑰花，設計成動人的美麗花禮，傳達心中的真愛！

| How to make |

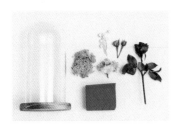

| 工具 |

插花海綿
24號、26號鐵絲
花藝膠帶
鑷子

| 花材 |

玻璃盅罩花器 ——— 一組
不凋玫瑰花 ——————— 一株
不凋迷你玫瑰 ——— 2朵
不凋繡球花 ——— 1/4朵
松果 ————————— 少許
麋鹿水草 ————— 少許

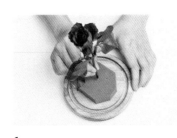

1
切一塊適當大小的插花海綿，然
後黏貼在底座上。將整株玫瑰花
插好固定。

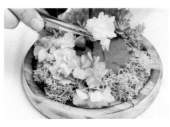

3
繡球花拆解成小束，預先用鐵絲
膠帶纏繞成小束，再插入海綿
中。

2
將麋鹿水草圍繞在海綿邊緣，並
將鐵絲折成U型插入海綿，以固定
麋鹿水草並遮住海綿。

4
其他花材也比照辦理，插入海綿
中固定，直到看不見海綿。

5
蓋上玻璃罩即完成。

TIPS

這株不凋玫瑰花是整株染
製的，可參考P.49 "觀果
鳳梨"的做法，先染好花
色，再讓枝葉吸收綠色快
易染。

雅緻提籃

Designer／蔡貝珈

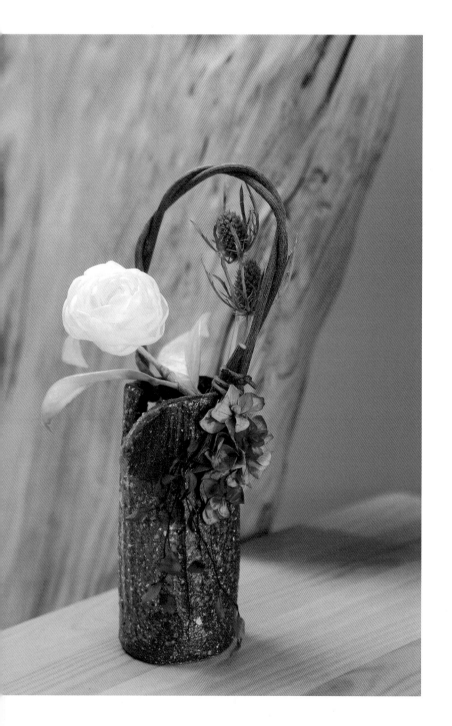

去年冬天，得到一把漂亮的茶花，將它養在清水中等待最美的時刻，剪下來做成了不凋花。自古以來，茶花一直是文人們的最愛，一只古樸的陶瓶，一枝優雅的茶花，時間凍結在寧靜中。

| 技巧提示 |

1
將茶花做成不凋，需要二次染色。整株染白色之後，枝條葉片部位，再用綠色快易染染綠。可參考觀果鳳梨的做法。

2
潔白的茶花是作品主角，所以不要使用太多其他花材來插作，素雅才能表現茶花的特質。

*PRESERVED
FLOWERS AND FOLIAGE*

起居空間.商辦場所
怡人香氛

嗅覺會讓人連結某些感覺與記憶,甚至是特定的場所。不凋花不僅是花藝設計,也可以結合香氛,為空間打造專屬的味道。隨著心情搭配喜愛的擴香,即使是在室內,也能感受愉快放鬆的自然氣息。

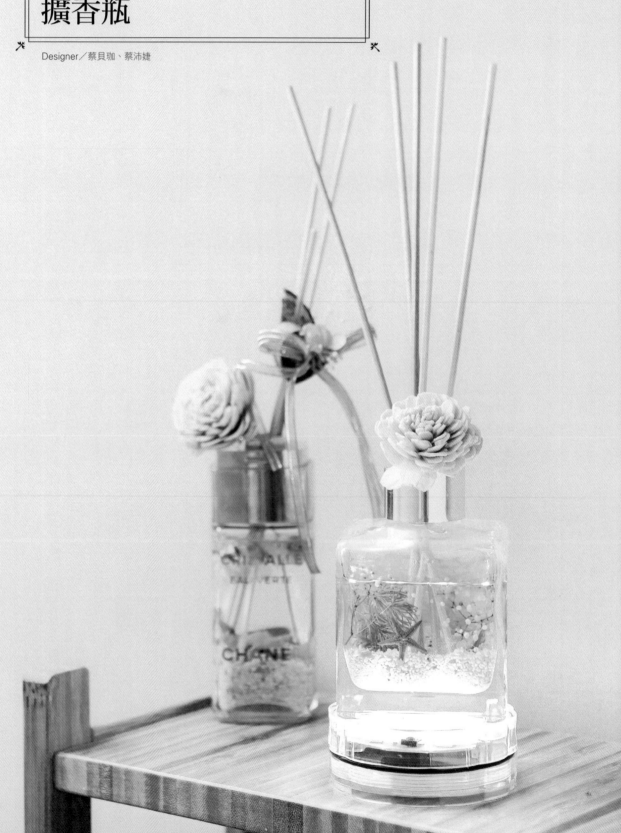

人的情緒會因周圍氣味而改變，為了營造氣氛優雅、心情愉悅的環境，
選擇自己喜歡的香味，動手做屬於自己的擴香瓶吧！
運用玻璃瓶或美麗的香水空瓶，加入經過調香的浮游花油，再插上擴香藤枝就大功告成了。

| How to make |

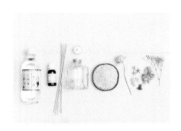

| 工具 |

紙杯
攪拌棒

| 花材 |

玻璃瓶或香水瓶	1個
浮游花油	1瓶
不凋繡球花	少許
不凋小黃花	少許
不凋迷你滿天星	少許
不凋金魚草	少許
乾燥蠟菊	少許
香精	30滴
擴香藤枝	5枝
LED燈座	1個
迷你海星	3個
貝殼砂	少許
索拉花	1朵

TIPS

擴香瓶中不宜放入太多花材，避免花材與擴香藤枝相互擠壓。

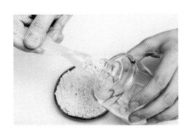

1
將貝殼砂放入玻璃瓶中鋪底。

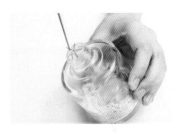

2
依序將花材與迷你海星投入瓶中。

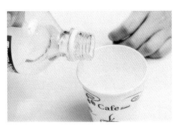

3
在紙杯中倒入適量浮游花油。

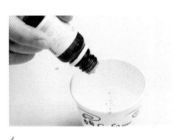

4
再加入適量香精，充分攪拌均勻。

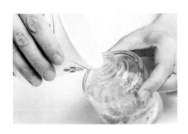

5
將紙杯口捏出尖嘴，再倒入玻璃瓶中。

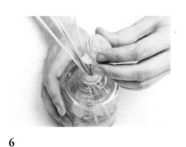

6
插入擴香藤枝與一朵索拉花即完成。

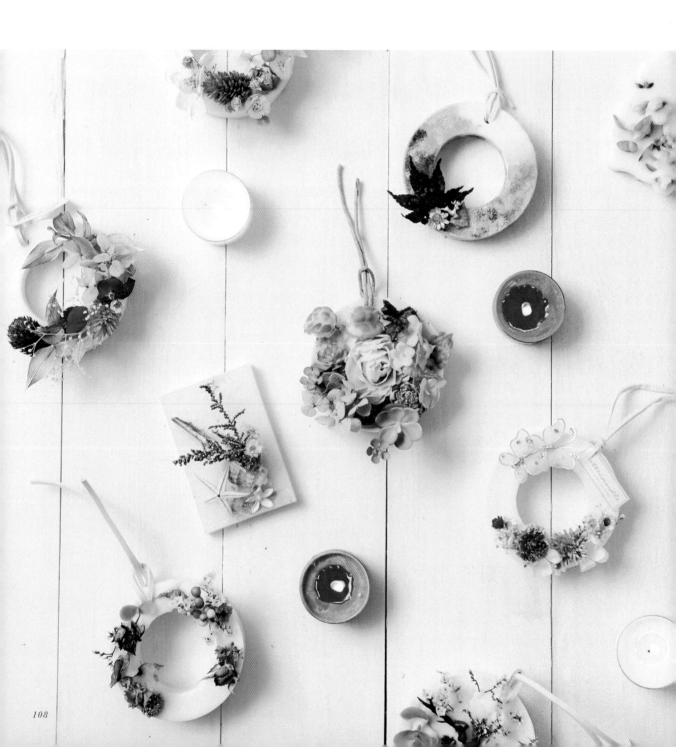

自古以來，蠟一直在人們生活中有著不可或缺的地位。

如今，蠟衍伸出許多裝飾性功用，香氛蠟磚就是最近非常流行的蠟製裝飾品，

將不凋花/乾燥花裝飾在調香過的蠟片上，送禮自用兩相宜。

| How to make |

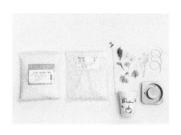

| 工具 |

矽膠模
不鏽鋼鍋
電磁爐
溫度計
紙杯
鑷子

| 花材 |

不凋小星花 ———— 少許
乾燥蠟菊 ———— 少許
不凋繡球花 ———— 少許
不凋迷你滿天星 — 少許
蜜蠟 ———— 1/5包
大豆蠟 ———— 1/5包
香精 ———— 30滴
蝴蝶飾品 ———— 2隻
皮繩 ———— 1條

TIPS

蜜蠟、大豆蠟可以在化工
材料行取得。參考產品包
裝上的說明，加熱溶解使
用，建議準備溫度計，以
掌控好加熱溫度。

1
將大豆蠟、蜜蠟以1：1比例放入
鍋中加熱溶解。

2
將溶化的蠟倒入紙杯中，加入適
量香精調勻。

3
將加了香精的蠟慢慢倒入矽膠膜
中。

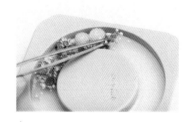

4
等待蠟半凝固（表面呈白色固
態）時，將花材依序插入蠟中固
定。

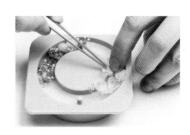

5
將蝴蝶飾品插入蠟中固定。

6
待蠟完全凝固後脫模，再穿上皮
繩即可吊掛。

香氛蠟燭

Designer／蔡沛婕

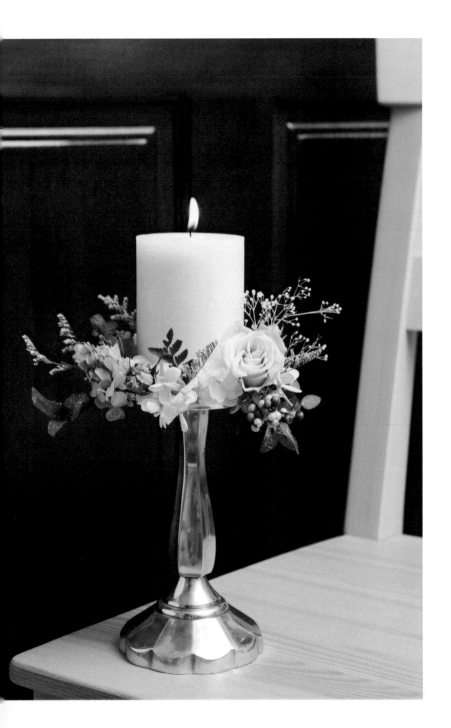

不凋花花藝在任何場所都可扮演裝飾空間的靈魂角色，精緻的燭台與不凋花的結合，更是獲得仕女們的喜愛！粉色系不凋花燭台搭上同色系的蠟燭，浪漫的燭光晚餐或約會就在自己家！

| 技巧提示 |

1
將花材上好鐵絲之後大致圍繞蠟燭排列，確認花材數量足夠。

2
高腳燭台的花藝設計，可搭配有線條感、飄逸的花材，增添燭台的柔美。

PRESERVED
FLOWERS AND FOLIAGE

新娘.新郎.花童
婚禮花飾

捧花、胸花、花冠這類婚禮花飾，運用不凋花來製作，可以長久保存，具有紀念價值。此外，畢業典禮、發表會、Party 等場合，也可以運用胸花、花冠來搭配整體造型。

大人味紫色系胸花

Designer／何心怡

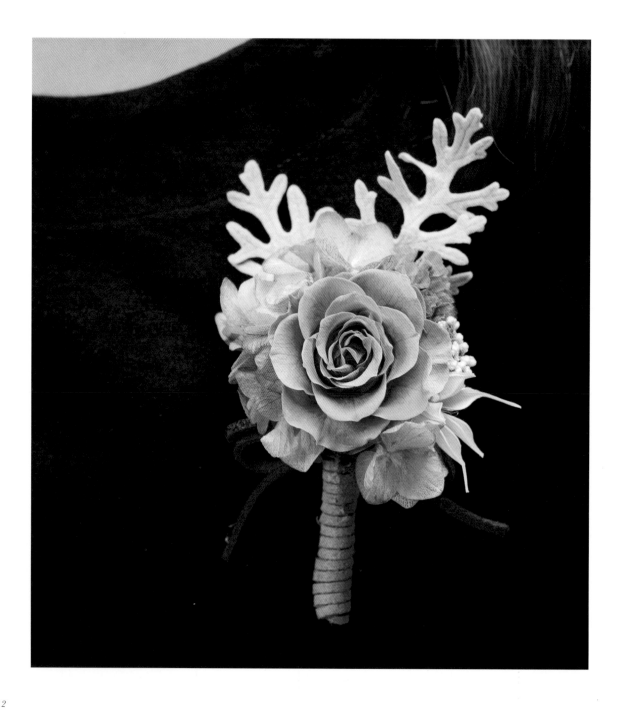

以粉紫色玫瑰作為主角，配上紫羅蘭色大葉繡球，

以及浪漫的淺紫色星辰與白色米香、小百合等乾燥花，

再配上自製的不凋銀葉菊；紫色與銀色的搭配使胸花看起來富有層次感。

| How to make |

| 工具 |

剪刀

| 花材 |

不凋玫瑰花 ———— 1朵
不凋大葉繡球花 10小束
不凋米香花 ———— 1小束
不凋銀葉菊 ———— 2片
乾燥小百合 ———— 1朵
乾燥星辰 ———— 1支
裝飾皮繩 —— 2色各一段
大頭針 ———— 1支
#24、#26鐵絲 —— 6支
花藝紙膠帶 ———— 1捲

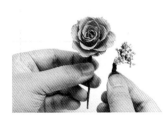

1
先將不凋玫瑰花用二支#24鐵絲以十字穿刺法加上鐵絲，銀葉菊用一支#24鐵絲以葉片U型纏繞法加上鐵絲。其餘每種花材也需要加上鐵絲；然後纏上花藝紙膠帶。

2
以玫瑰花做中心點，將其餘花材補滿玫瑰花旁空隙，使整體可以服貼在胸前讓花朵不會轉動。在後面擺上銀葉菊以增加胸花的層次感，達到視覺平衡。

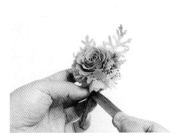

3
確認花材的排列之後，固定點用鐵絲纏繞牢固，再將鐵絲腳剪齊，鐵絲部分再用花藝紙膠帶全部纏起。

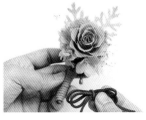

4
繼續用皮繩纏繞包覆整個莖部做修飾美化，最後在皮繩與花交接處黏上蝴蝶結即完成。

粉色系捧花

Designer／何心怡

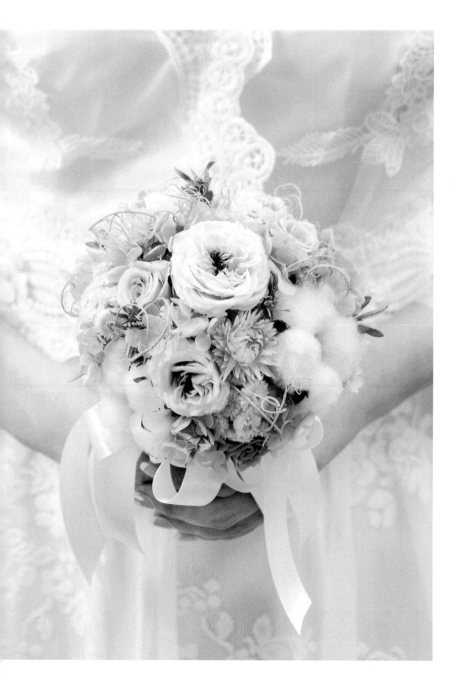

| 工具 |

剪刀

| 花材 |

不凋玫瑰花	5朵
不凋繡球花	20小束
蠟菊	10朵
旱雪蓮	5朵
乾燥棉花	3朵
＃20、＃24、#26鐵絲	各1包
花藝紙膠帶	1捲
緞帶	1捲
棉布	1塊

每個女孩都有一個夢想中的婚禮，而白色是婚禮的顏色，
選擇以粉白色古典玫瑰當主花，佐以粉色、白色玫瑰花與棉花、粉色蠟菊；
再穿插嫩綠色的繡球花與葉材，讓捧花形狀更加圓滿豐富。

| How to make |

1
所有花材先上好鐵絲、纏好膠帶。取5枝花作為捧花支架；以一枝不凋玫瑰花做中心點，在此花的枝幹等距離的位置放上折成直角的另外4枝花做捧花的水平，分成4個方向。

2
確認好主要架構之後，將5枝鐵絲枝幹併成一束，用花藝紙膠帶全部纏牢。

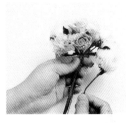

3
其他花材再依序填補捧花支架的空隙處，使整體形成渾圓的半圓形。

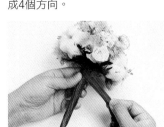

4
花材添加完成之後，手握把的鐵絲末段處剪齊，再用花藝紙膠帶全部纏起。

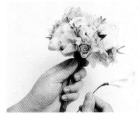

5
用鐵絲製作15枝緞帶圈圈，將捧花底部整圈用緞帶裝飾，以遮住花束中的鐵絲。

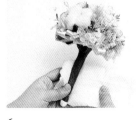

6
握把部分用棉布或不織布纏繞，使之增加厚度，握起來較為舒適。

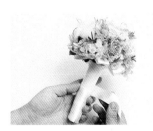

7
外圍再用緞帶纏繞固定。

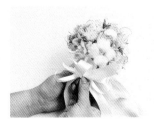

8
黏上蝴蝶結或法國結即完成。

TIPS

捧花要做出半圓形弧度，花與花之間不要留有縫隙。

手腕花

Designer／蔡沛婕

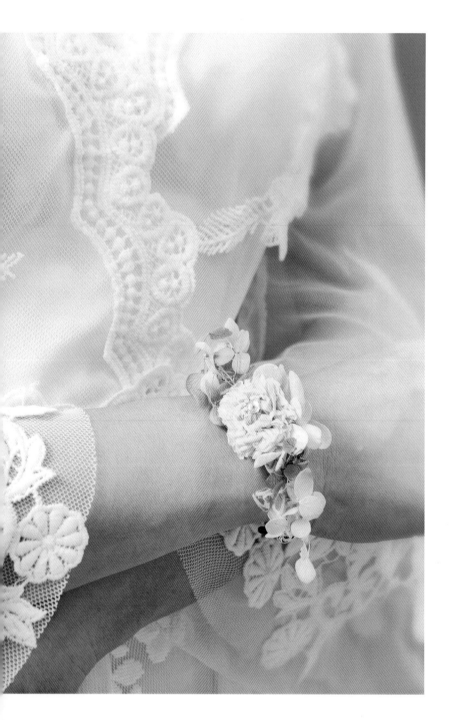

近年來，手腕花已經不是婚禮的"專利"，融入金屬編織元素，結合柔美浪漫的不凋花，一剛一柔的搭配，舉凡任何場合，晚宴、Party、寫真拍攝⋯都可以穿搭配戴，格外典雅大方。

| 技巧提示 |

1
先將鋁線編織成手環狀，作為手腕花的架構，再將不凋花從主花開始，用熱熔膠黏在編織物上。

2
可加入一些寶石元素，手腕花馬上升級成"另類珠寶配件"。

CASE *22* 甜美可人的髮妝

可調式花冠

Designer／蔡沛婕

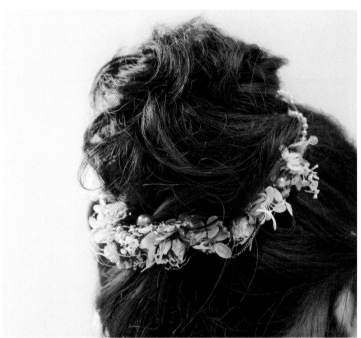

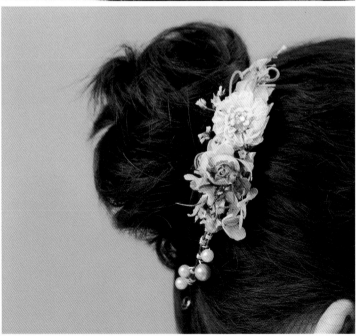

無論在婚禮或重要場合，頭飾對女士們來說都是重要配件，其中花冠式的設計，更是百搭，無論是將頭髮盤起或是放下，長髮或短髮，小花組成的珍珠花冠都可以成為令人注目的焦點。

| 技巧提示 |

1
優雅的花冠不需繁複的花材，過多的花材反而會顯得笨重。

2
配戴時可依髮型將主花放在側邊或下方位置，如放在正上方較不容易看見。

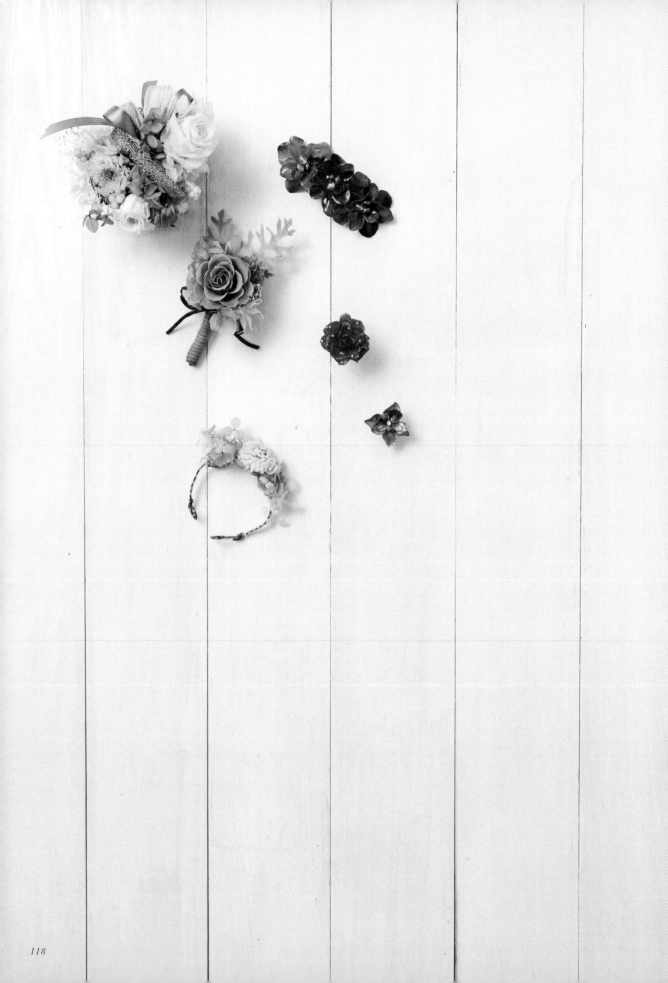

PRESERVED
FLOWERS AND FOLIAGE

日常.Party.喜宴
穿戴飾品

不凋花質地柔軟脆弱,但只要加上花用塗膜或是 UV 膠的保護,就能在表面形成彈性,即使做成配戴的飾品也沒有問題,還能為整體造型加分。配戴之後妥善收藏,避免擠壓即可長久使用。

UV膠耳環

Designer／蔡貝珈

| 工具 |

紫外線光照機
UV膠
樹脂清潔劑
剪刀
小筆刷
小碟子

| 花材 | （製作紅色小玫瑰耳環）

不凋迷你玫瑰	——	2朵
9針	——	2根
純銀耳針	——	1對

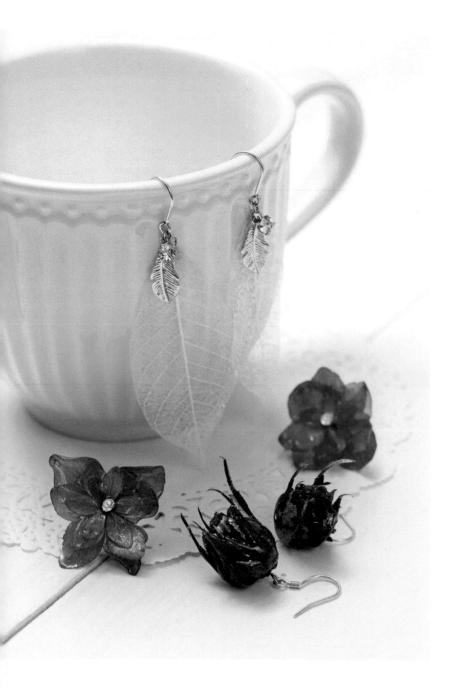

過去製作耳環只能選擇人造花或輕土花來設計，
現在可以將UV膠與不凋花做結合，設計出各種花耳環。
簡單又有設計感的飾品，小小心機為造型大大加分。

| How to make |

1
將兩朵迷你玫瑰花萼以下剪掉。

2
將9針剪短後插入迷你玫瑰底部。

3
UV膠倒入小蝶子中備用。

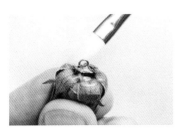

4
用小筆刷沾UV膠塗在迷你玫瑰底部。

5
放入光照機中照射2分鐘，讓UV膠乾燥。

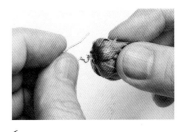

6
將純銀耳針固定在9針上。

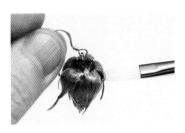

7
再用小筆刷沾UV膠將迷你玫瑰完全塗抹。

8
放入光照機中照射5分鐘，讓膠乾燥即完成。

TIPS

將染製成白色的不凋菩提葉做成耳環，讓耳間流洩出通透搖曳的美感。

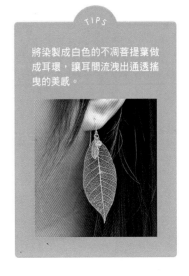

CASE *24* 甜美花漾三重奏

塗膜耳環

Designer／何心怡、蔡貝珈

一想到春天就會聯想到大地一片綠意盎然、蝴蝶翩翩飛舞的景象。戴上花耳環就很有春暖花開的味道，可以設計成浪漫的垂墜式耳環，或是俐落印象的貼耳式耳環，來搭配不同的穿著風格。

| 技巧提示 |

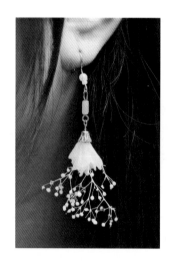

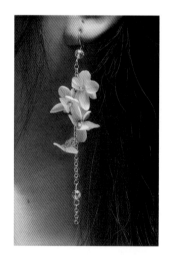

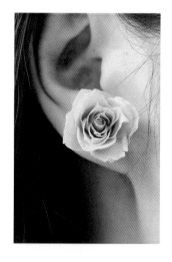

白色康乃馨花瓣與迷你滿天星組合而成，康乃馨花瓣看似少女的裙擺，迷你滿天星的排列要散開，以營造飄逸的味道。

以淺綠色的繡球花象徵蝴蝶來做設計，讓配戴者一戴上耳環，隨著步伐走動，就像蝴蝶在耳際群聚翩翩飛舞著。

此款耳環是磁吸式，在底座簡單黏上一朵約耳垂大小的不凋花，就是一款俐落又典雅的耳環。

TIPS

參考P.72將花材塗抹花用塗膜，以增加耐用度。

CASE *25*　優雅氣質粉嫩立現

藍繡球與小雛菊長鍊

Designer／何心怡

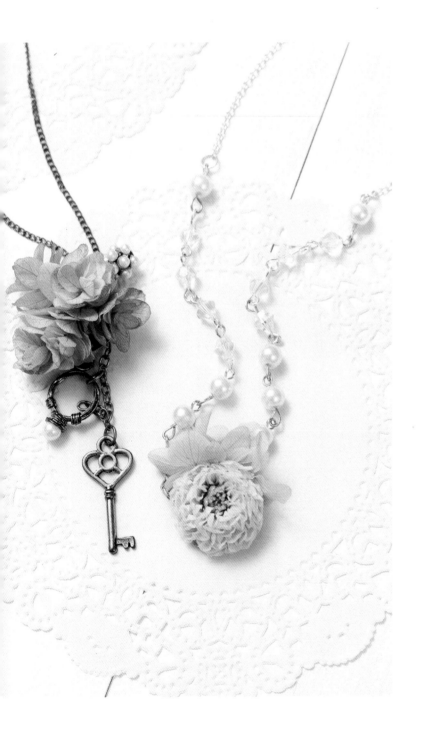

藍繡球花長鍊是以愛麗絲夢遊仙境作發想，藍色的花讓人聯想到愛麗絲的裙子，配上能進入夢境的鑰匙，不知不覺就跌入愛麗絲的幻想中了。珍珠與水晶是很多女生的最愛，搭配圓形的粉色小雛菊，美麗中帶點稚氣，不會過分成熟。

| 技巧提示 |

1
不凋花材整體都使用花用塗膜均勻地塗抹過（可參考P.72），讓花材有光澤而且帶有些許彈性，增加耐用度。

2
長鍊的材質可搭配花材及佩戴場合，選擇金屬、皮繩、棉線編織等。

CASE *26*　飄逸在鎖骨上的花瓣

時尚鎖骨鍊

Designer／蔡貝珈

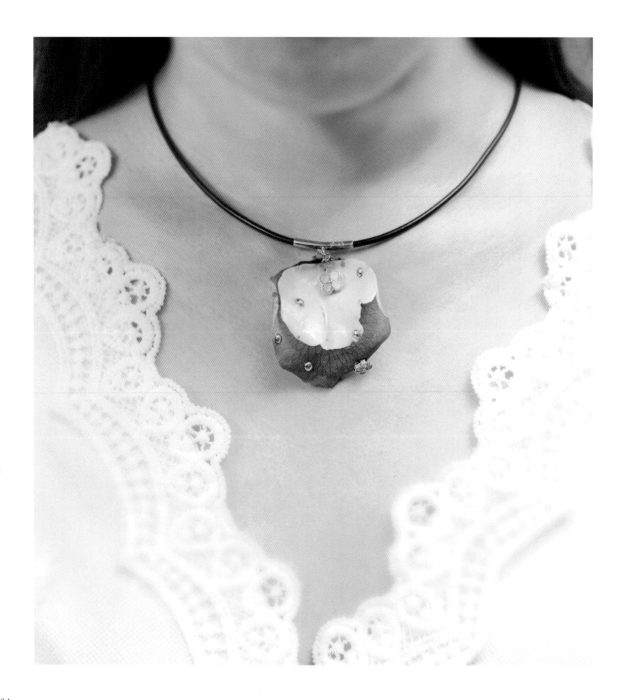

使用不凋花的過程，常會有部分花瓣掉落，丟了實在太可惜。
某天突發奇想：把這些花瓣做成項鍊或耳環，不知效果如何？
於是動手設計了這款花瓣短鍊，搭配皮繩戴上脖子，效果意外不錯！

| How to make |

| 工具 |

紫外線光照機
小筆刷
小碟子
UV膠
樹脂清潔劑
尖嘴鉗

| 花材 |

不凋玫瑰花瓣 ———— 2片
小花珍珠 ———— 6～8顆
皮繩項鍊 ———— 1條
金屬釦環 ———— 2個

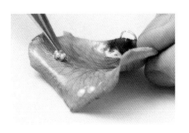

1
將兩片玫瑰花瓣兩面都塗上UV
膠。

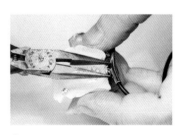

2
放入光照機中照2分鐘讓UV膠乾
燥。

3
將金屬釦環用UV膠黏在花瓣後
面。

4
再放入光照機中照3分鐘讓UV膠乾
燥。

TIPS

深色花瓣經過UV光照後會
褪色，意外創造出特殊漸
層效果。

5
預計放珍珠小花的地方塗上UV
膠，再將珍珠小花黏在上面。放
入光照機中照2分鐘。

6
兩瓣都完成後，將花瓣上的金屬
釦環與皮繩項鍊勾在一起即可。

CASE *27*　手指上躍動的紅玫瑰

花戒指

Designer／蔡貝珈

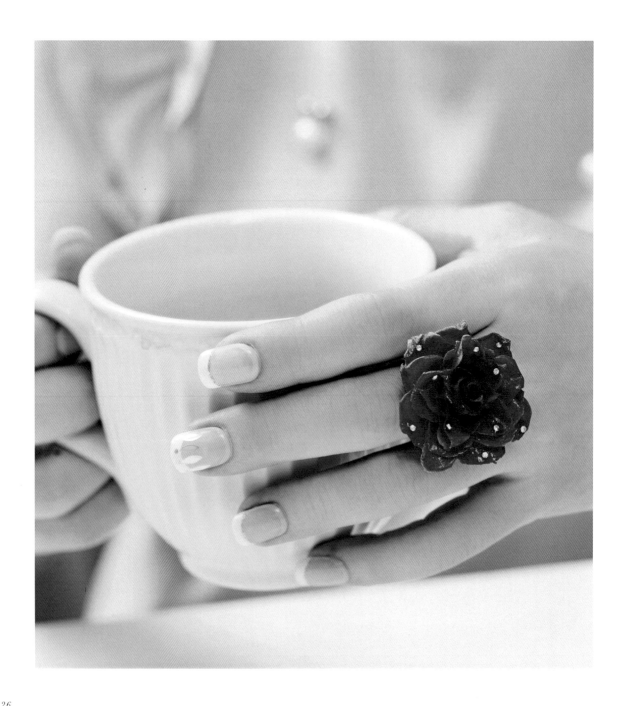

花系列的飾品設計中，玫瑰花戒指應該是做工最複雜的飾品之一，
由於是戴在手指上，花朵不宜太大太高，花瓣需要一片片重組貼回戒台，
考驗著製作者的眼力與技術！當成品在指間流瀉出優美與大氣，一切辛苦都值得了！

| How to make |

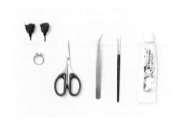

| 工具 |

剪刀
鑷子
花用塗膜
筆刷

| 花材 |

不凋迷你玫瑰 ——— 2朵
戒台 ——————— 1個

1
將兩朵不凋迷你玫瑰花瓣一瓣一
瓣全部摘取下來。

2
將花瓣約剪掉下半部約1/3左右，
保留花瓣上半部備用。

3
先從玫瑰花最外層開始，挑較大的
花瓣一瓣一瓣慢慢黏在戒台上。

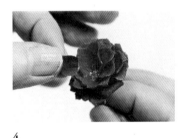

4
仿造真花的構造，一圈一圈往花
心黏貼。注意花瓣大小的挑選與
排列，重組合成一朵花。

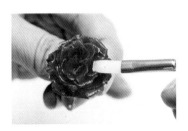

5
花用塗膜擠出至紙杯中，用筆刷
刷上每片花瓣，放置12小時使之
乾燥即可。

TIPS

刷花用塗膜時，不要反覆
塗刷，否則花瓣上易有刷
痕而不美觀。

彈力髮夾

Designer／蔡貝珈

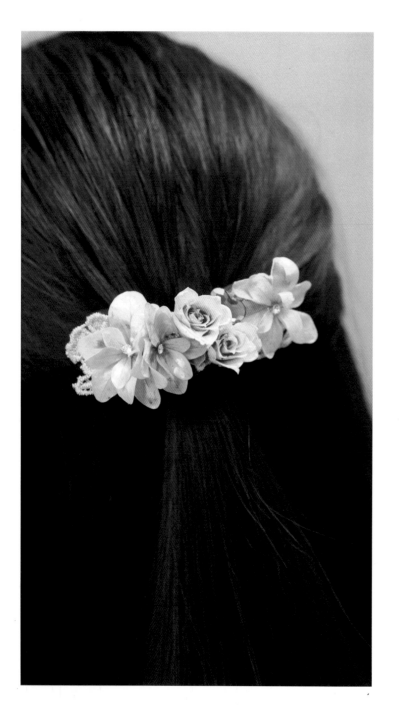

運用市售的彈力髮夾，加上自己做的不凋花，做成清新脫俗的髮飾！這款髮夾上的繡球花，是台灣本土陽明山繡球，層層疊疊，晶瑩剔透的花瓣和迷你玫瑰相互依偎，在東方人烏黑的長髮上，看起來格外明亮。

| 技巧提示 |

1

參考P.121的做法，花材要先上過UV膠。將繡球花一朵朵重複貼好後再將迷你玫瑰定位黏上。

2

沾過UV膠的筆，要用樹脂清潔劑清洗乾淨，以免殘膠影響下次使用。

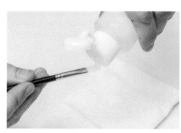

CASE *29* 增添韻味的藍色風情花
排梳髮插

Designer／蔡沛婕

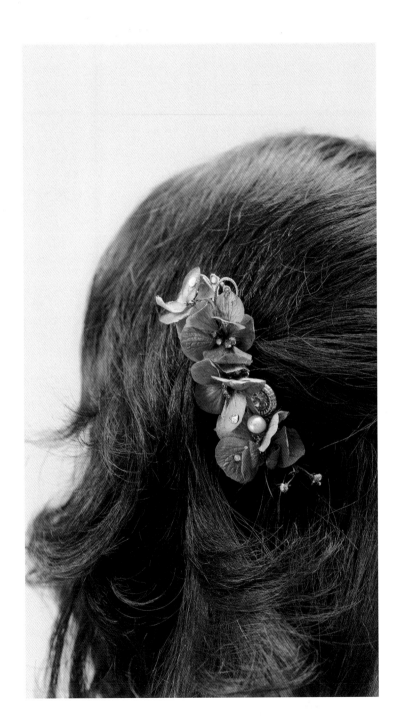

髮插是許多長髮女孩常用的髮飾，此款髮插結合了手工繁複的金屬編織與施華洛世奇水晶鑽，讓深藍色的自製繡球不凋花更顯古典亮麗。即使隨興地運用在頭髮上，都能在髮絲間散發出優雅韻味。

| 技巧提示 |

1
自製的不凋花，均勻的刷上花用塗膜再做運用，以增加耐用性。

2
髮插中運用了金屬編織的小配件，讓作品既有浪漫的花卉，又有精雕細琢的珠寶設計質感。

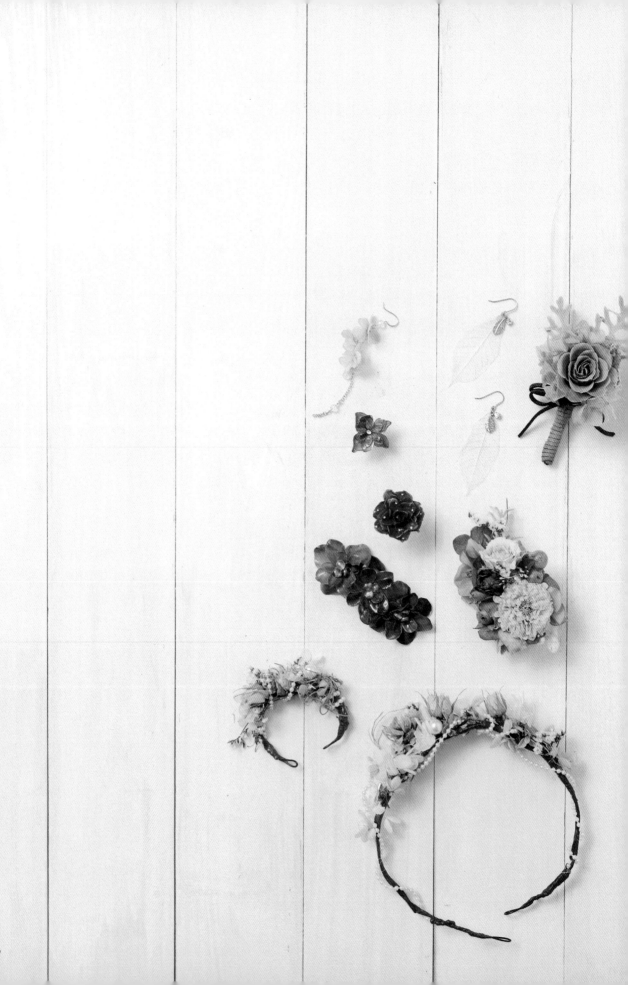

*PRESERVED
FLOWERS AND FOLIAGE*

節慶.喬遷.彌月
祝賀之禮

各種喜慶祝福，送花是最經典不敗的選擇。使用不凋花來
搭配祝賀主題設計成美麗的花禮，必定能讓收禮者感受到
滿滿的心意，而且還能作為裝飾擺設品欣賞，一舉兩得。

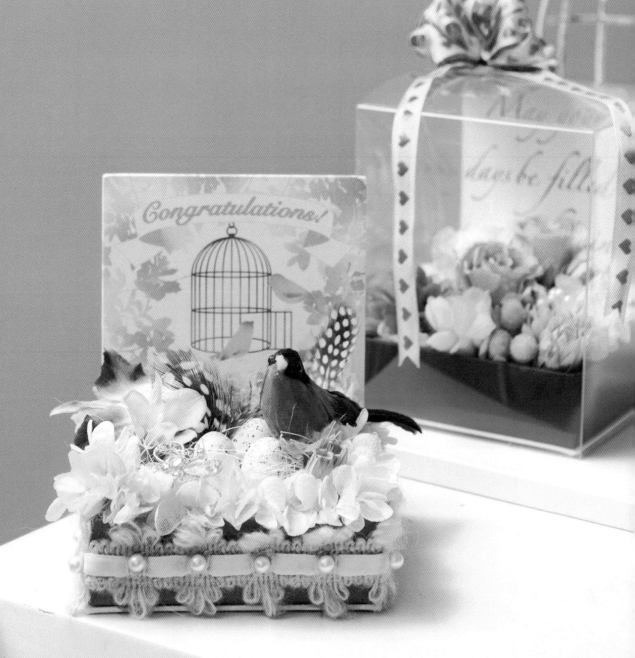

CASE **30** 不凋的祝福

禮盒花

Designer／蔡貝珈

市面上最常看見的不凋花禮就是禮盒花，但款式大同小異，價格不太"親民"，

現在你可以用自己手做的不凋花，選擇有質感的禮盒來設計不凋花禮盒，

禮輕情意重，相信收到禮物的朋友應該都會很感動吧！

| How to make |

| 工具 |

熱熔膠槍
剪刀

| 花材 |

不凋繡球	——	少許
不凋迷你玫瑰	——	3朵
小百合	——	2朵
不凋石斛蘭	——	2朵
紙盒	——	1個
羽毛	——	少許
裝飾緞帶	——	1段
水晶蝴蝶	——	1隻
人造小鳥	——	1隻
人造鳥巢	——	1個
人造鳥蛋	——	3顆
插花海綿	——	1塊

1

將海綿切成符合禮盒的大小並黏入盒中，再把緞帶沿禮盒外圍貼好。

2

將所有花材上好鐵絲備用。先將繡球花一束一束插在禮盒四周。

3

將鳥巢、羽毛與鳥蛋一一用熱熔膠固定在禮盒內。

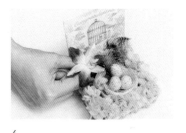

4

在鳥巢的周邊插入石斛蘭、小百合與迷你玫瑰花。

5

將小鳥插在鳥巢旁邊。

5

最後再插上水晶蝴蝶即完成。

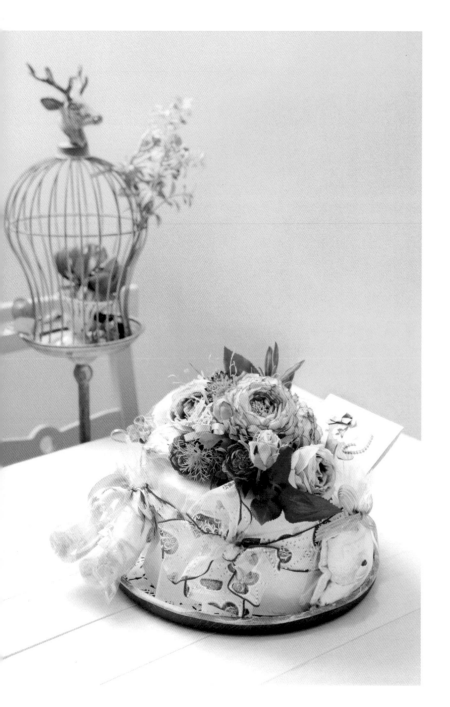

CASE *31* 別出心裁的新生兒賀禮

尿布蛋糕

Designer／蔡貝珈

初次聽到尿布蛋糕的人，一定有一頭霧水的感覺！這是3年前在日本的研習課程，其實就是把要送給新生兒的尿布，組合成蛋糕形狀，做出這款別出心裁的彌月/生日/週歲創意賀禮。

| 技巧提示 |

1
蛋糕內的每片尿布，要用有背膠的塑膠袋封裝好，避免尿布直接暴露在空氣中，滋生細菌。

2
蛋糕體積較大，建議可搭配較大朵的不凋花材，並搭配緞帶來裝飾，側邊亦可繫上幾樣寶寶適用的日常用品。

PRESERVED
FLOWERS AND FOLIAGE

Q&A
不凋花初心者
大哉問

在不凋花製作的研習課程中,學員們最常反應與遇到的問
題,在此做一整理回答,提供初學者參考。

Q1

原本清澈透明的脫色脫水液（A液），使用過後開始變色，我要怎麼判斷何時該換新的A液？

若是脫色液中水份含量已呈飽合，花材放入後也不會變硬、脫色效果變差，就是該更換新的A液了。依花材種類與浸泡數量，大約可以使用3次左右。

使用過的A液會開始變色。

Q2

著色液（B液）可以一直重複使用嗎？

B液可以一直重複使用，若是覺得B液顏色變淡，可以追加B液或用UDS協會專用色素來調整顏色。

染色效果變淡之後，可添加新的B液。

Q3

需要更換新的製作液時，可以直接倒入洗手檯或馬桶嗎？

建議打開水龍頭，一邊將製作液倒入排水孔，如擔心顏色沾染浴廁的洗手檯面，可在廚房的流理檯操作；或將製作液用自來水稀釋20倍再倒掉。

廢棄的製作液，可隨著水流倒入排水孔。

Q4

長條狀的花材，無法使用一般尺寸的容器來浸泡製作液怎麼辦？

如為細軟的條狀花材，例如鐵線蕨、闊葉武竹等，可以利用大型夾鍊袋來浸泡。過程中請時常翻轉袋子，讓整個花材能平均與製作液產生作用。

確認夾鍊袋密封，避免製作液流出來汙染桌面。

Q5

我有幾瓶不同顏色的B液，可以混合調配出喜歡的顏色嗎？

B液可以混合調色。例如：藍＋紅＝紫，黃＋藍＝綠，紅＋黃＝橘，也可將加入透明B液來將顏色調淺（降低色度），或加入白色/黑色B液來調整顏色的明度。

Q6

我將玫瑰花與花莖分開來染製成不凋花，要怎麼把它們重新組合成一株花？

可以剪一截鐵絲（24號或22號），將鐵絲兩頭分別穿入單枝花莖與單朵玫瑰花就可以重新組合成一支玫瑰花。

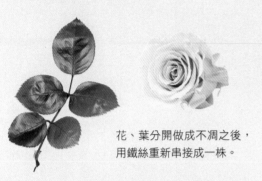

花、葉分開做成不凋之後，用鐵絲重新串接成一株。

Q7

不同系統的染色劑（B液、綠葉染、快易染），可以混合調色嗎？

由於成份不相同，不可以將不同系統的染色劑互相調色。B液只能跟B液混合調色，綠葉染只能與綠葉染混合調色；相同的，快易染也只能與快易染互相混合調色。

Q8

不凋花的作品，可以擺放在浴室美化環境嗎？

不凋花怕潮濕，請不要將他們放在潮濕的地方，例如：浴室、洗手檯等。如室內環境潮濕，或是遇到梅雨季節，也建議打開空調或除濕機來降低濕度。

Q9

不凋花作品若是沾上灰塵要如何處理？

做好的作品，若是花瓣上有灰塵，請用軟毛刷輕輕將灰塵撢除即可。

使用乾的軟毛刷來除去灰塵。

Q10

許多人都想嘗試將蝴蝶蘭做成不凋花，但常會有失敗的情況，像是：染色不均或做出來花瓣癱軟等，要如何避免製作失敗？

使用花朵太大的蝴蝶蘭來製作，失敗率極高。建議儘量選擇中小型品種的蝴蝶蘭（花朵約50元硬幣大小），以及剛開花新鮮的蝴蝶蘭來製作。

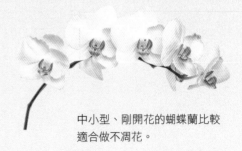

中小型、剛開花的蝴蝶蘭比較適合做不凋花。

附錄 . 不凋花設計素材購買參考

本書使用的材料包含不凋花專門製作液，以及各式花藝設計素材、飾品五金配件等。以下僅將本書主要素材供應商資料列表，提供讀者參考選購，或者也可上網查詢方便的材料取得管道。

盒裝不凋花，乾燥花

- 點花亭花藝工作室　　台北市信義區基隆路一段143號6樓之一　0988-101-062 / 02-2756-2066
- 臺北內湖花市　　　　台北市內湖區新湖三路28號　　　　　02-2790-9729

日本 UDS 不凋花製作液

- 點花亭花藝工作室　　台北市信義區基隆路一段143號6樓之一　0988-101-062 / 02-2756-2066

玻璃瓶罐、盅罩

- 台北內湖花市2樓　　　台北市內湖區新湖三路28號　　　　　02-2790-9729
- 瓶瓶罐罐容器商舖　　　台北市大同區太原路11-8號　　　　　02-2550-4608
- 玻璃城商鋪　　　　　　台北市大同區太原路11-2號　　　　　02-2552-6825

果凍蠟、色料

- 城乙化工　　　　　　　台北市大同區天水路39號1樓　　　　www.meru.com.tw

ＵＶ膠、花用塗膜

- 點花亭花藝工作室　　台北市信義區基隆路一段143號6樓之一　0988-101-062 / 02-2756-2066
 註：ＵＶ膠需搭配紫外線光照機使用，可至美甲材料行選購。

做蠟材料（矽膠膜、蜜蠟、大豆蠟、香精）

- 城乙化工　　　　　　　台北市大同區天水路39號1樓　　　　www.meru.com.tw

飾品五金配件（戒台、耳勾、金屬鍊、T針、9針）

- 東美飾品材料行　　　　台北市大同區長安西路235號　　　　02-2558-8437

點花亭花藝工作室

點花亭花藝工作室開設各式花藝課程，
並且為日本 UDS 協會海外認定校，
持續推廣不凋花製作技術，
歡迎對花藝有興趣的朋友一起加入學習。

教室開設課程

- 日本UDS協會不凋花製作證照課程
- 日本UDS協會不凋花洋風花藝設計證照課程
- 日本UDS協會不凋花和風花藝設計證照課程
- 日本UDS協會浮游花證照課程
- 中華花藝文教基金會花藝教學課程
- 歐式當代花藝教學
- 日本關口真優UV證照班
- 韓國KCCA蠟燭證照課程
- 不凋花製作體驗課程

販售資材

- 日本UDS協會不凋花製作液
 - プリザ液A - A液脫色脫水液
 - リーフ液 - 綠葉染
 - らくらくプリザ液 - 快易染

- 日本UDS協會不凋花染色液
 - プリザ液B - B液
 - 新タイプB - 新B液
 - 特新タイプB - 特新B液

- 日本UDS協會不凋花螢光染劑
 ルミナスフラワー液，ブルー藍、グリーン綠

- 日本UDS協會不凋花三色染
 プリザーブドリ＊カラーリング液

- 日本UDS協會不凋花塗膜保護劑
 フラワーソフトコト剤 亮光，うすめ液 消光劑

- 不凋花，乾燥花花材
 品牌有：大地農園，florever，verdissimo，
 Primavera，Amorosa，VERMEILLE

- 周邊材料
 進口花器、剪刀等配件

UNIVERSAL DESIGNERS ACADEMY

ユニバーサル・デザイナーズ・アカデミー（UDS）

コーディーズ

ユニバーサル・デザインの7原則を基に一私たちが取り組んでいるカルチャーで
身につけた技術や知識を活かし、社会還元を目標に活動をすること一その為に学ん
で頂きますユアカデミーの講習会はレベルの高い技術だけでなく、理論的なことも学び
アカデミックなものを解かりやすく身につけて頂ける工夫がされています。
そして、個人の人間性を高め、人間形成に役立って頂けるような活動の場とします。

Universal Designers Academy (UDS)

On a basis of the seven Principles of Universal Design;
"We work for social profit through activities of skills and knowledge obtained at our academy",
accordingly academy's education programs were developed on the purpose.
In our courses, not only high-level techniques but also theoretical studies are instructed
and every courses are accessibly programed for all beginners
and will be the place to enhance personality and self-disciplines.

ユニバサール デザインの7原則

Seven Principles of Universal Design:

"The authors, a working group of architects, product designers, engineers
and enviro nmental design researchers,
collaborated to establish the following Principles of Universal Design
to guide a wide range of design disciplines including environments,
products, and communications."

PRINCIPLE 1: Equitable use	どんな人にも公平に使える
PRINCIPLE 2: Flexibility in use	使う上で自由度が高い
PRINCIPLE 3: Simple and intuitive	使い方が簡単で単純
PRINCIPLE 4: Perceptible information	必要な情報がすぐ分かる
PRINCIPLE 5: Tolerance for error	ミスが危険に繋がらない
PRINCIPLE 6: Low physical effort	身体への負担が少ない
PRINCIPLE 7: Size and space for approach and use	十分な空間を確保する

ユニバーサルデザインとは・・・

出来る限り多くの人々に利用可能なように最初から意図して、機器・建築・身の廻り
の生活空間などをデザインすることをいいます。
すべての人の為のデザインであり、本来あるべき物づくりの姿なのです。

Universal Design:

Universal design is a relatively new paradigm that emerged from
"barrier-free" or "accessible design" and "assistive technology".
It's that initially having a certain intent to designn for everyone can use products,
machines, architectures and living spaces around us
Universal design is for everyone and essentially ideal ways of producing products.

すべての人の為にとは・・・

若くて健康な人たちだけでなく、高齢者やさまざまな障害を持つ人々だけを念頭に置
くのではなく、年齢、性別、人種や能力の違い等によって、生活に不便さを感じるこ
とのない物づくりをしていこうという考えに基づいています。

For Everyone:

Universal design strives to be a broad solution that helps everyone,
not just people with disabilities and aged, beyond young healthy people,
It also based on the idea of designing and producing products
which will not cause inconvenience by differences of age, sex, race and abilities.

特別感謝

在本書製作過程中，特別感謝以下單位大力協助。

奇實生活手作

專營各式設計製作與教學，
包含：不凋花/乾燥花/花束/香氛蠟燭
種子果實/超輕土/金屬飾品/皮件/
鮮花設計
＊客製化作品與零售服務
＊配合各項異業結盟活動
＊鮮花盆栽客製化服務

FB：奇實生活手作
聯絡人：蔡沛婕
電話：02-2597-6006

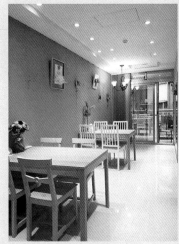

Erica's Garden 艾莉佳花園

日本UDS協會不凋花製作證照班講師
不凋花／乾燥花製作與花藝教學
新娘捧花／花飾製作與教學
婚禮花飾／婚禮小物／客製花束花禮

FB：Erica's Garden 艾莉佳花園
聯絡人：何心怡
電話：0919-577-475

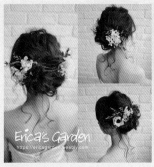

自己做
不凋花

PRESERVED
FLOWERS AND FOLIAGE

學會將鮮花變成不凋花，
創作浪漫花飾花禮、
香氛蠟、擺設品

作　者	蔡貝珈	
社　長	張淑貞	
總編輯	許貝羚	
副總編	王斯韻	
主　編	鄭錦屏	
特約美編	莊維綺	
特約攝影	陳家偉・小崗	
行銷企劃	曾于珊	

發 行 人　　何飛鵬
事業群總經理　李淑霞
出　版　　城邦文化事業股份有限公司・麥浩斯出版
E-mail　　cs@myhomelife.com.tw
地　址　　104台北市民生東路二段141號8樓
電　話　　02-2500-7578
傳　真　　02-2500-1915
購書專線　0800-020-299

發　行　　英屬蓋曼群島商家庭傳媒股份有限公司城邦分公司
地　址　　104台北市民生東路二段141號2樓
電　話　　02-2500-0888
讀者服務電話　0800-020-299
　　　　　　09:30 AM～12:00 PM，01:30 PM～05:00 PM
讀者服務傳真　02-2517-0999
劃撥帳號　19833516
戶　名　　英屬蓋曼群島商家庭傳媒股份有限公司城邦分公司

香港發行　城邦〈香港〉出版集團有限公司
地　址　　香港灣仔駱克道193號東超商業中心1樓
電　話　　852-2508-6231
傳　真　　852-2578-9337

馬新發行　城邦〈馬新〉出版集團Cite(M) Sdn. Bhd.(458372U)
地　址　　41, Jalan Radin Anum, Bandar Baru Sri Petaling, 57000
　　　　　　Kuala Lumpur, Malaysia
電　話　　603-90578822
傳　真　　603-90576622

製版印刷　凱林印刷事業股份有限公司
總經銷　　聯合發行股份有限公司
電　話　　02-2917-8022
傳　真　　02-2915-6275
版　次　　初版6刷 2023年8月
定　價　　新台幣580元 港幣193元

Printed in Taiwan

國家圖書館出版品預行編目(CIP)資料

自己做不凋花：學會將鮮花變成不凋花，創作浪漫花飾花禮・香氛蠟・
擺設品 / 蔡貝珈著 .-- 初版 .-- 臺北市：麥浩斯出版：家庭傳媒城邦分公
司發行，2018.08
　面；　公分
ISBN 978-986-408-378-7(平裝)

1. 花藝

971　　　　　　　　　　　　　　　　　　　　　107004199